KB105489

# Characters In World of Fantasy, Monster & Human, Imaginary Creatures

드래곤 · 몬스터 · 언데드 · 수인 · 인외

# 이세계 크리처 도감

Monster & Human, Imaginary Creatures

잉크잼

# Introduction

## 서문

저는 일러스트레이터가 아닌 캐릭터 디자이너로 활동하고 있습니다. 일러스트를 특별히 뛰어나거나 예쁘게 그리지는 못하지만, 제 그림을 보는 사람에게 '왠지 모르게 좋다'는 느낌을 주는 것을 가장 중요하게 생각합니다.

이 책은 그리는 방법이 아닌 "생각하는 방법"에 관한 책입니다.
제가 캐릭터를 디자인할 때 생각하는 과정을 정리했습니다. 특별한 노하우까지는 아니지만 그 원리를 알면 누구라도 창작할 수 있을 겁니다.

Chapter 1 - 크리처 도감에서는 제가 그린 이(異)세계에 사는 크리처 600여 종을 게재했습니다. How to를 나열하기보다는 그림을 보는 것이 직관적으로 이해하기 쉬울 기라고 생각했습니다.
몬스터, 수인, 아인, 악마와 언데드, 그리고 마법 생물까지 오리지널 캐릭터는 물론 고대 생물과 신화, 고전에 등장하는 캐릭터를 상상하고 그린 것도 있습니다. 페이지를 한 장씩 넘기다 보면, 여러분에게 어떠한 영감이 떠오를지도 모릅니다.

Chapter 2 - 아이디어 노트, 디자인 프로세스에서는 아이디어 구상 과정과 마음에 들지 않았던 디자인의 Before&After를 기록했습니다. 또한 제 오리지널 캐릭터의 디자인 원리, "실루엣"과 "빈틈"에 대해서도 간단히 적어 보았습니다. 흥미로운 실루엣을 잡는 방법, 단조롭지 않은 형태를 구축하는 방법 등 여러분께 충분한 참고가 될 것입니다.

이 책을 읽는 여러분이 오리지널 캐릭터를 디자인하는 데 필요한 영감과 아이디어를 구체화할 수 있는 힌트를 얻었으면 좋겠습니다.

마쓰우라 사토시

# contents

고블린 전사   Goblin Fighter
레드불   Red Bull
긴 털 몬스터   Long Fur Monster
보글보   Bogglebo

34  거대 입 곰   Megamouth Bear
촉수 몬스터   Tentacle Monster
두꺼비 고블린   Toad Goblin
단검 수달   Saber Otter
가고일   Gargoyle
트롤   Troll

35  여우   Fox
피그미 고블린   Pygmy Goblin
원숭이   Monkey
암흑 고블린   Dark Goblin
도끼머리 도마뱀   Axe head Lizard
코브라 도마뱀   Cobra Lizard

36  초코 바나나 악어
        Chocolate banana Crocodile
키클롭스   Cyclops

37  포악한 개코원숭이   Mandrill Beast
헤라클레스 크랩   Hercules Crab
토끼 괴수   Bunny Beast
스핑크스   Sphinx
하프 고블린   Half Goblin
외발 거인   One-foot Giant

38  빨간 두건   Red Cap
페어 버드   Pear Bird

39  구렁이   Serpent
농장 트롤   Farm Troll
엘레리치   Elerich
맥 요정   Tapir Fairy
살찐 트롤   Fat Troll
달팽이 에일리언   Snail Alien
서리 오우거   Frost Ogre
견습 키클롭스
        Apprentice Cyclops
스노우 오우거   Snow Ogre

40  예티   Yeti
파주주 염소   Pazuzu Goat
오우거   Ogre
하이 오우거   High Ogre
서양 카파   Western Kappa
큰 턱 늑대   Big jaw Wolf

41  아슈라 에이프   Ashura Ape
외눈 오크   Monocular Orc
머드맨   Mud Man
헬하운드   Hellhound
거인   Giant
새끼 샐러맨더   Baby Salamander

42  흉터 트롤   Scars Troll
프레데터   Predator
기린   Qilin
아울 베어   Owl Bear
스노우 비스트   Snow Beast
쿠루피라   Curupira

43  재규어 도마뱀   Jaguar Lizard
청소부 지렁이   Carrion Crawler
케르베로스   Cerberus
호랑이   Tiger
아귀   Sea Devil
기린 뱀   Giraffe Snake

## 아인 - 파충류
### Demi-Human Reptiles mixed

44  리저드맨   Lizard Man
사우루스 병사   Saurus Soldier
도마뱀 투사   Lizard Fighter

45  악어 기사   Crocodile Knight
뱀 기사   Snake Knight
스네이크맨   Snake Man
코브라 기사   Cobra Knight
독사 병사   Viper Soldier
바실리스크 기사   Basilisk Knight

46  이구아나 맨   Iguana Man
카멜레온 닌자   Chameleon Ninja
목도리 리저드맨
        Frilled lizard Man
견습 용 마법사
        Young Dragon Magician
악어 전사
        Crocodile Warrior
도마뱀 기사   Lizard Knight

47  악어 검투사   Crocodile Gladiator
거북 기사   Turtle Knight
거북 전사   Turtle Warrior
악어 광전사
        Crocodile Berserker
도마뱀 전사   Lizard Warrior
도마뱀 졸병   Lizard Pawn

48  헤비 용인족   Heavy Dragonewt
플레시오맨   Plesioman
하이 리저드맨   High Lizard Man
악어 투사   Crocodile Fighter
뱀 마녀   Snake Witch
배틀 맘바   Battle Mamba

## 아인 - 어류, 갑각류
### Demi-Human Fish mixed, Crustacean mixed

49  샤크맨   Shark Man
옥토퍼스맨   Octopus Man

50  쁘띠 사하긴   Petit Sahuagin
오징어 기사   Squid Knight
마인드 플레이어   Mind flayer
피라냐맨   Piranha Man
머메이드   Mermaid
복 투사   Blowfish Fighter

51  고블린 샤크맨   Goblin Shark Man
나폴레옹 피시맨
        Napoleon fish Man
문어 에일리언   Octopus Alien
섬 수호자   Island Guardian
크랩인간   Were Crab
촉수 마법사   Tentacles Wizard

52  상어 전사   Shark Warrior
쥐치 사하긴
        Sahuagin(Thread-sail filefish)
혹 머리 사하긴
        Humphead Sahuagin
문어 전사   Octopus Warrior
사하긴 마더   Sahuagin Mother
해머헤드맨   Hammerhead Man

53  상어 기사   Shark Knight
비단 잉어 전사   Colored Carp Warrior
오징어 도사   Squid Mage
랍스터맨   Lobster Man
망둥이 병사   Goby Soldier
사하긴 기사   Sahuagin Knight

## 아인 - 곤충류
### Demi-Human Insect mixed

54  나비 기사   Butterfly Knight
낫 마스터   Sickle Master
딱정벌레 기사   Beetle Knight

55  매미 기사   Cicada Knight
스파이더맨   Spiderman
시케이더맨(유충)   Cicada Man(Larva)
파리 남자   The Fly
모기 백작   Count Mosquito
웜 페이스   Worm Face

## 아인 - 양서류
### Demi-Human Amphibians mixed

56  개구리 마법 도사   Frog Wizard
두꺼비 육군   Toad Army

57  개구리 병사   Frog Soldier
개구리 기사   Frog Knight
개구리 투사   Frog Fighter
프로그맨   Frog Man
개구리 전사   Frog Warrior
두꺼비 전사   Toad Warrior

# contents

# contents

# Chapter 1

## Charactor Catalog
— Monster & Human, Imaginary Creatures —

크리처 도감
- 몬스터, 인간, 상상 속 크리처들 -

# Dragon

## 드래곤

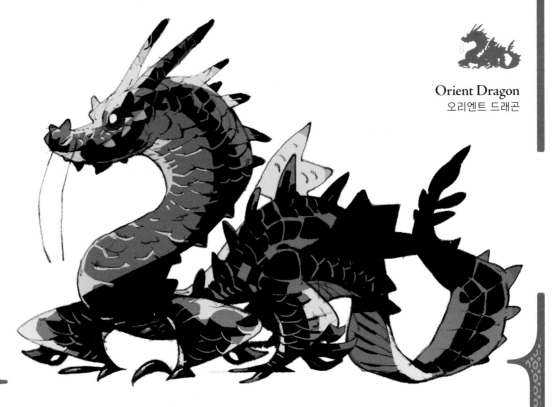

**Orient Dragon**
오리엔트 드래곤

매력적인 울림이군요. 어린 시절부터 게임과 만화, 영화에서 보던 친숙한 몬스터입니다. 저는 지금까지 많은 드래곤을 그려왔습니다. 기본적으로 알려진 모습이 있지만, 다양하게 응용하고 자유롭게 디자인할 수 있는 즐거움이 있습니다. 뱀과 악어, 도마뱀 같은 파충류 혹은 양서류, 조류와 조합해도 잘 어울리고, 팔다리와 날개, 꼬리를 붙이면 쉽게 드래곤이 됩니다. 지금까지 없었던 디자인을 자유로운 발상으로 그리고 싶고, 다른 사람이 그린 다양한 드래곤을 감상하고 싶습니다.

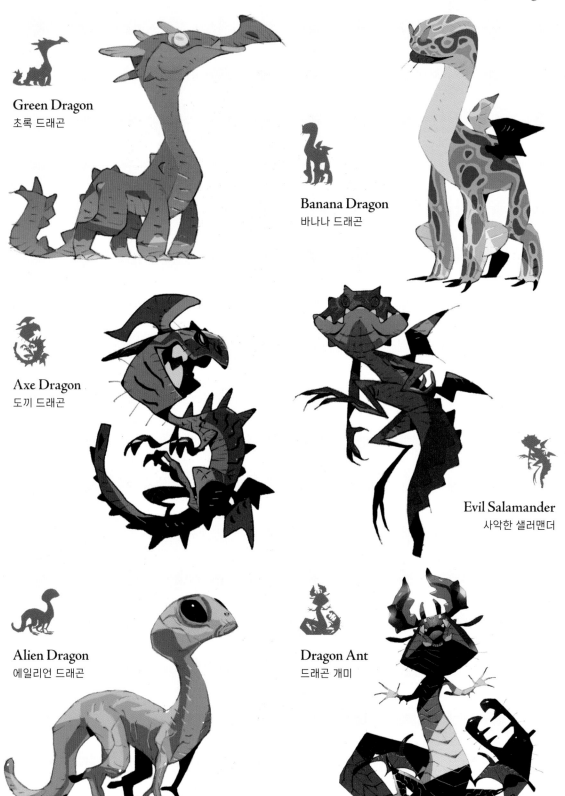

**Green Dragon**
초록 드래곤

**Banana Dragon**
바나나 드래곤

**Axe Dragon**
도끼 드래곤

**Evil Salamander**
사악한 샐러맨더

**Alien Dragon**
에일리언 드래곤

**Dragon Ant**
드래곤 개미

여러 작은 디테일을 더하면 더 악독하고
험악한 느낌이 듭니다

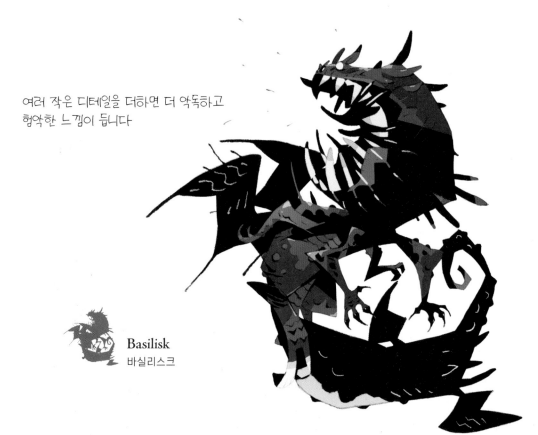

**Basilisk**
바실리스크

**Lesser Dragon**
레서 드래곤

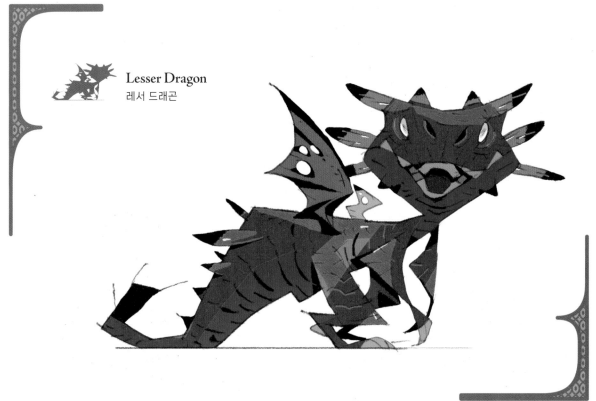

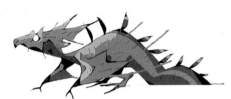

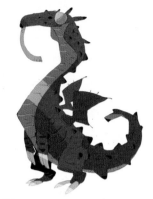

 **Desert Dragon**
사막 드래곤

**Float Dragon**
하늘다람쥐 드래곤

**Anteater Dragon**
개미핥기 드래곤

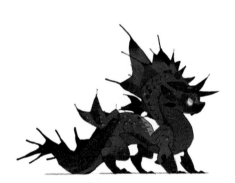

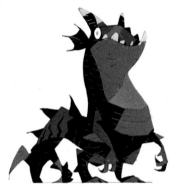

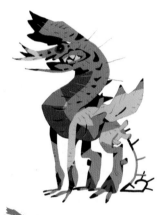

**Behemoth**
베히모스

**Blue Dragon**
청룡

**Carrion Dragon**
하이에나 드래곤

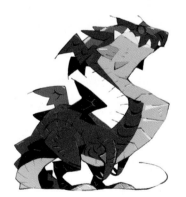

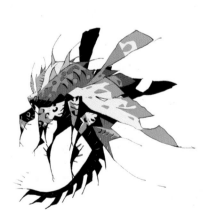

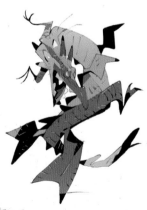

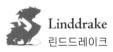 **Linddrake**
린드드레이크

**Dragon Moth**
드래곤 나방

**Lesser Wyvern**
레서 와이번

**Chameleon Dragon**
카멜레온 드래곤

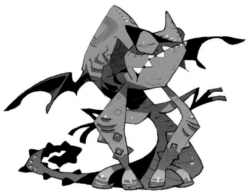

**Wyvern**
와이번

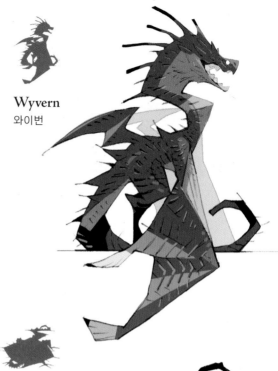

**Evil Dragon**
사악한 드래곤

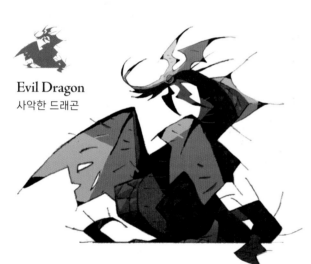

**Flatfish Dragon**
넙치 드래곤

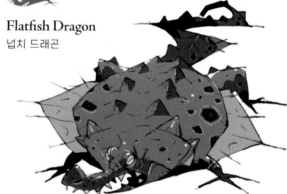

**Hippo Dragon**
하마 드래곤

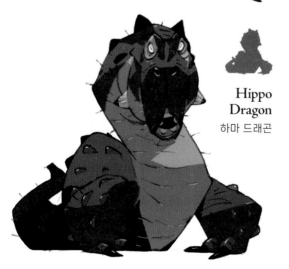

**Catfish Dragon**
메기 드래곤

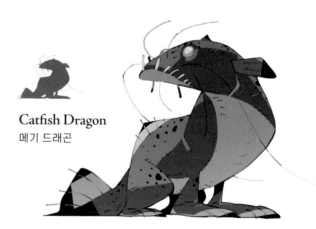

### Medieval Dragon
중세의 드래곤

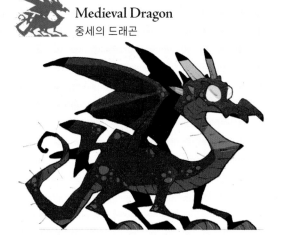

### Rock Dragon
바위 드래곤

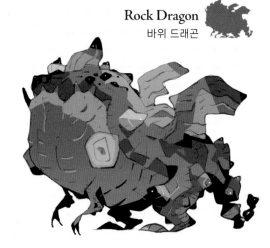

### Worm Dragon
웜 드래곤

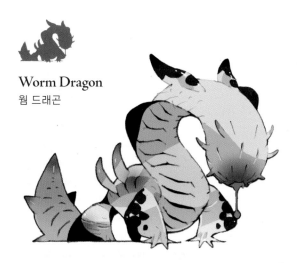

### Butterfly Dragon
나비 드래곤

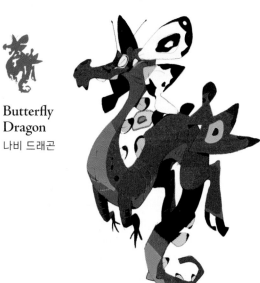

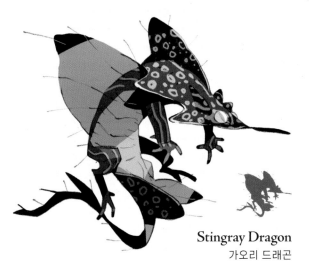

### Stingray Dragon
가오리 드래곤

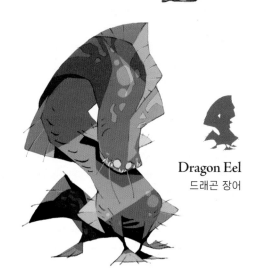

### Dragon Eel
드래곤 장어

13

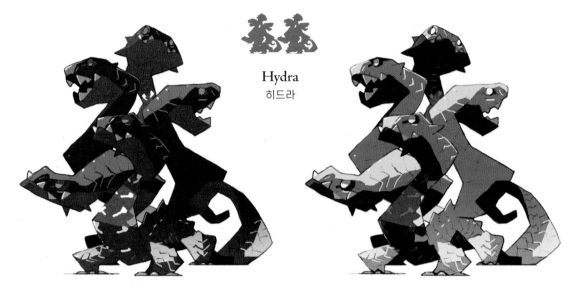

### Hydra
히드라

실루엣에 치중한 탓에 목 부근의 구조
가 괴상하네요. 딱 봤을 때 나쁘지
않으면 이대로도 충분합니다

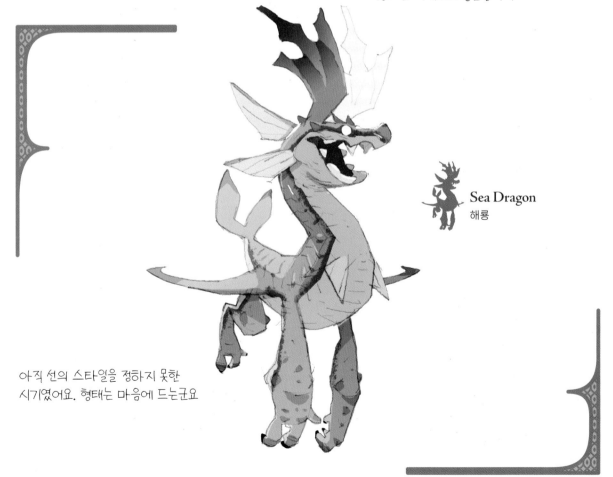

### Sea Dragon
해룡

아직 선의 스타일을 정하지 못한
시기였어요. 형태는 마음에 드는군요

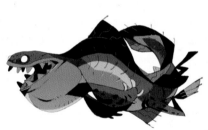

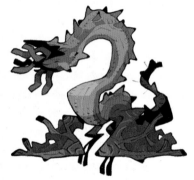

 **King Hydra**
킹 히드라

**River Devil**
리버 데블

**Dead tree Dragon**
데드 트리 드래곤

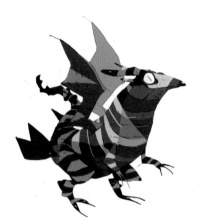

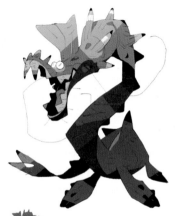

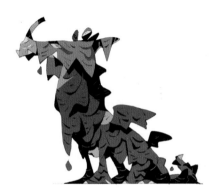

 **Striped Dragon**
줄무늬 드래곤

**Sea Dragon**
바다 드래곤

**Sludge Dragon**
진흙 드래곤

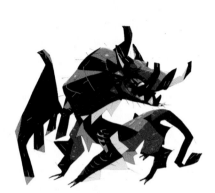

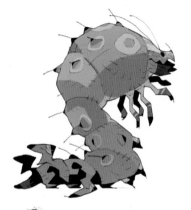

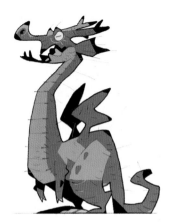

 **Dragon Boar**
드래곤 멧돼지

**Dragon Caterpillar**
드래곤 애벌레

 **Forest Dragon**
숲 드래곤

## Fungus Dragon
곰팡이 드래곤

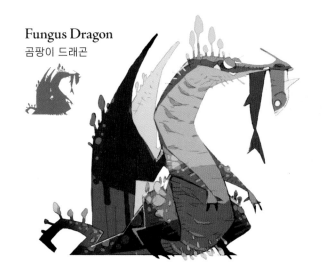

## Linnorm
린노름

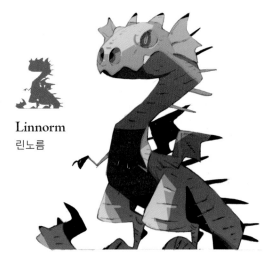

## Lindorm
린도름

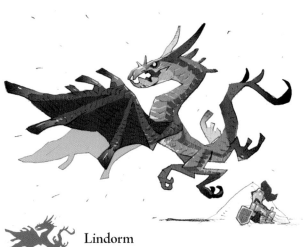

## Serpent Dragon
구렁이 드래곤

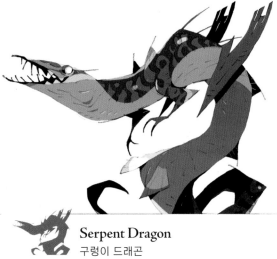

## Spring Dragon
스프링 드래곤

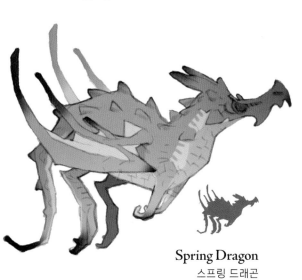

## Two Head Dragon
쌍두 드래곤

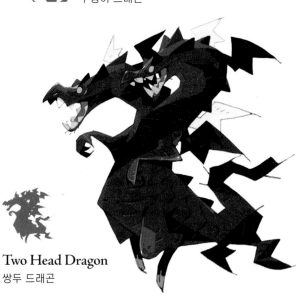

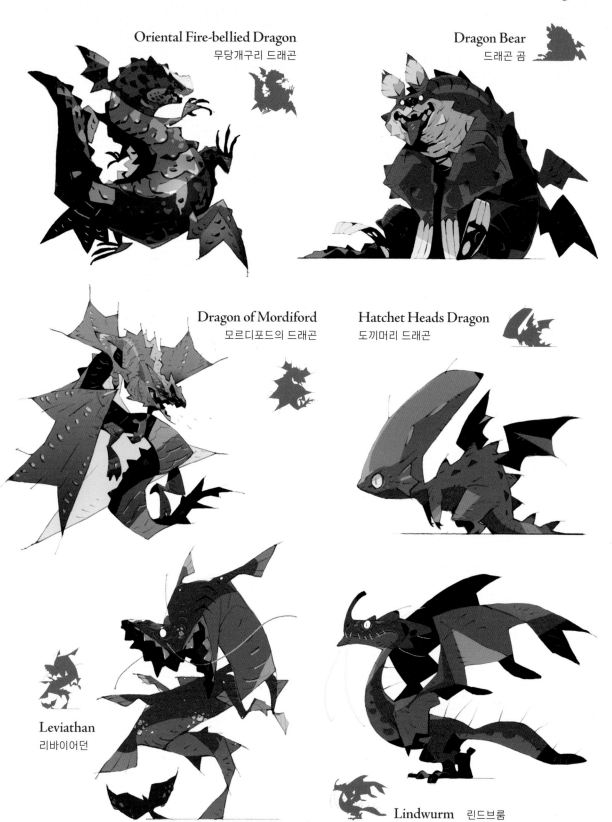

**Oriental Fire-bellied Dragon**
무당개구리 드래곤

**Dragon Bear**
드래곤 곰

**Dragon of Mordiford**
모르디포드의 드래곤

**Hatchet Heads Dragon**
도끼머리 드래곤

**Leviathan**
리바이어던

**Lindwurm** 린드브룸

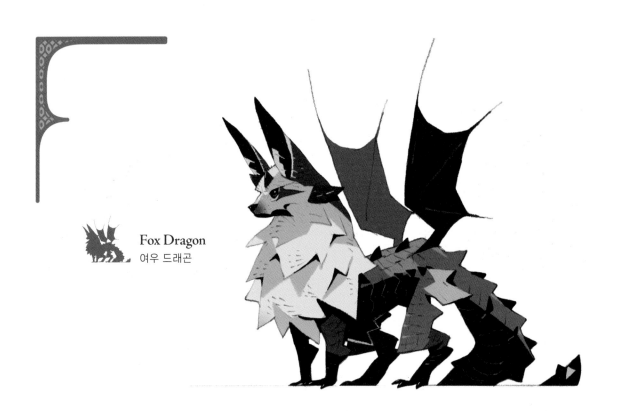

Fox Dragon
여우 드래곤

버섯갓의 무늬를 눈처럼 그렸습니다. 실제
로는 무늬 밑에 있는 검은색 작은 점입니다

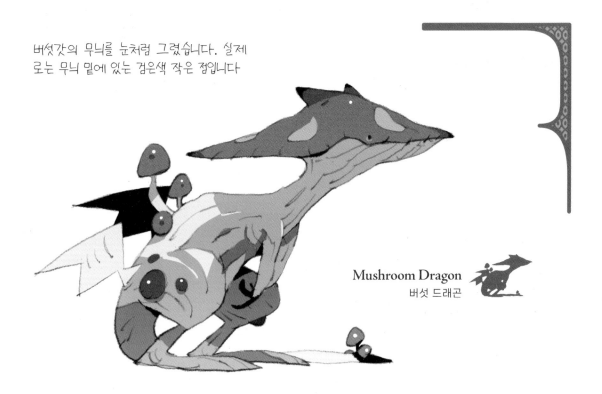

Mushroom Dragon
버섯 드래곤

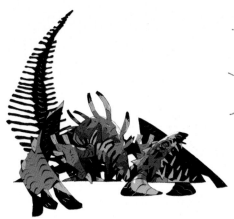

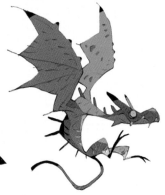
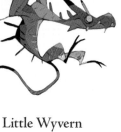

**Dragon Zombie**
드래곤 좀비

**Little Wyvern**
어린 와이번

**Rhino Dragon**
코뿔소 드래곤

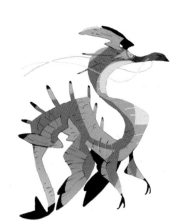

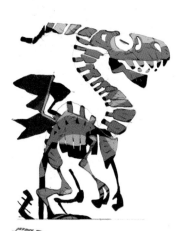

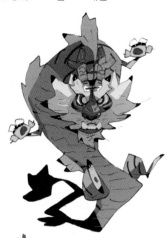

**Wind Dragon**
바람 드래곤

**Bone Dragon**
뼈 드래곤

**Tiger Dragon**
호랑이 드래곤

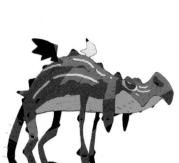

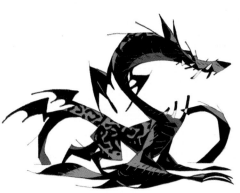

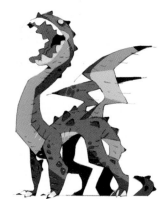

**Pink Dragon**
분홍 드래곤

**Black Mage Dragon**
검은 도사 드래곤

**Poison Dragon**
독 드래곤

# Dinosaur

## 공룡

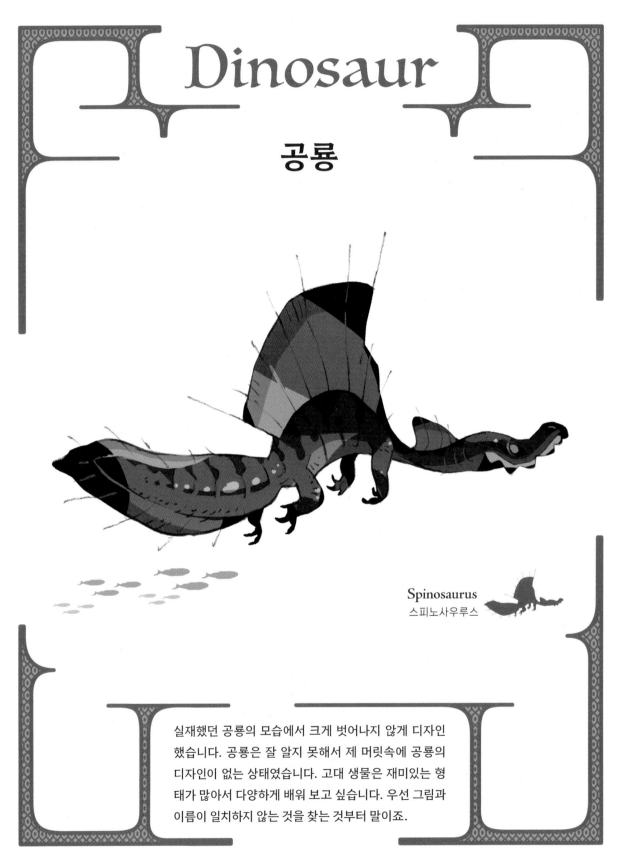

**Spinosaurus**
스피노사우루스

실재했던 공룡의 모습에서 크게 벗어나지 않게 디자인
했습니다. 공룡은 잘 알지 못해서 제 머릿속에 공룡의
디자인이 없는 상태였습니다. 고대 생물은 재미있는 형
태가 많아서 다양하게 배워 보고 싶습니다. 우선 그림과
이름이 일치하지 않는 것을 찾는 것부터 말이죠.

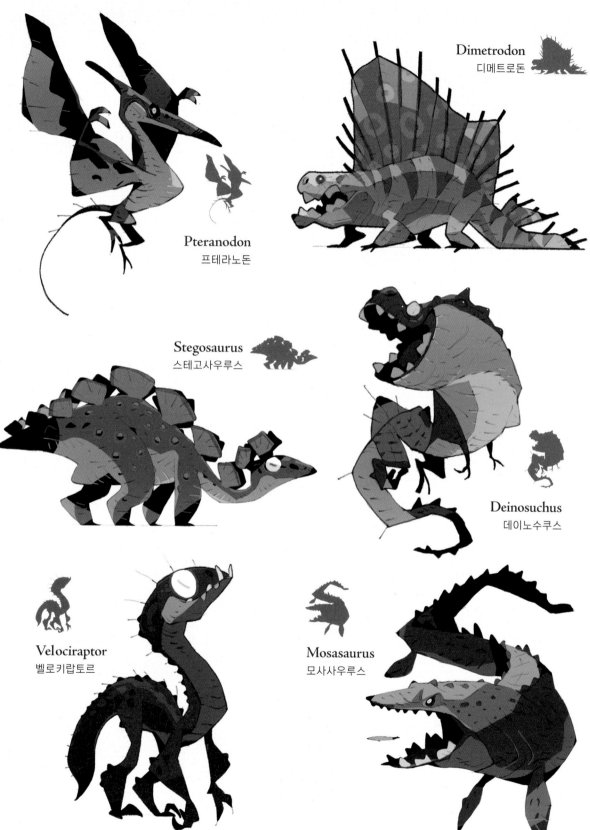

Pteranodon
프테라노돈

Dimetrodon
디메트로돈

Stegosaurus
스테고사우루스

Deinosuchus
데이노수쿠스

Velociraptor
벨로키랍토르

Mosasaurus
모사사우루스

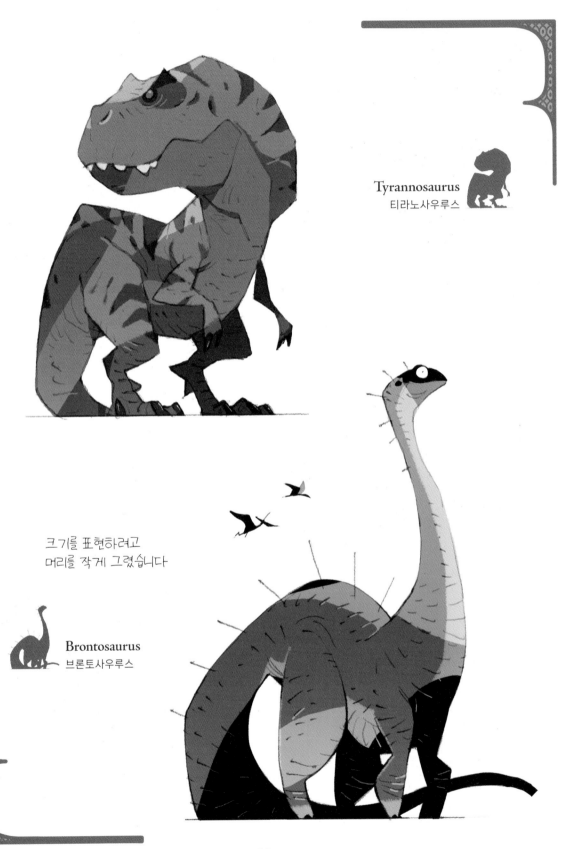

Tyrannosaurus
티라노사우루스

크기를 표현하려고
머리를 작게 그렸습니다

Brontosaurus
브론토사우루스

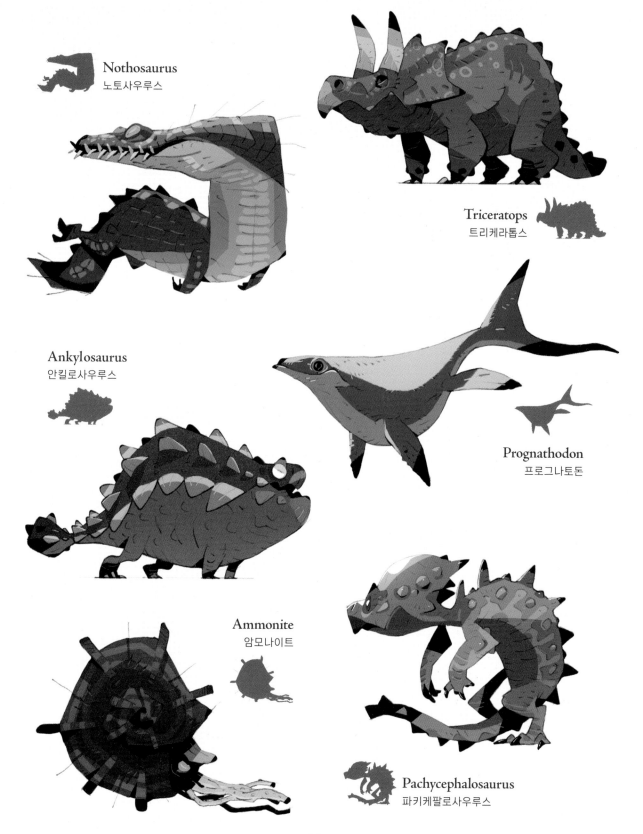

**Nothosaurus**
노토사우루스

**Triceratops**
트리케라톱스

**Ankylosaurus**
안킬로사우루스

**Prognathodon**
프로그나토돈

**Ammonite**
암모나이트

**Pachycephalosaurus**
파키케팔로사우루스

# Monster

## 마물, 괴물, 몬스터

게임 업계에 발을 들인 후 20년 가까이 몬스터 디자인을 해 왔지만 전혀 질리지 않습니다. 무엇이든 소재로 삼고 몬스터화 할 수 있어서 발상으로 승부를 보는 것이 좋습니다. 심플하고 사랑받는 디자인을 하고 싶습니다.

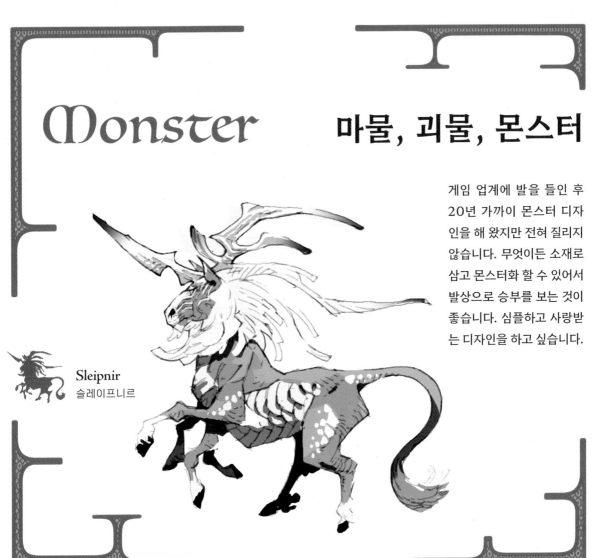

**Sleipnir**
슬레이프니르

**Frog King**
개구리 대왕

수영과 흐르는 물을 조합했습니다

**Undine**
운디네

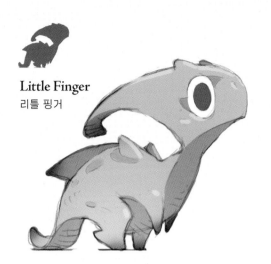

**Little Finger**
리틀 핑거

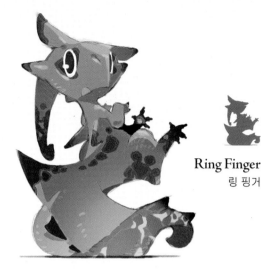

**Ring Finger**
링 핑거

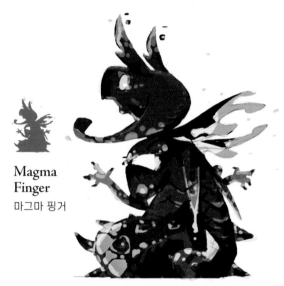

**Magma
Finger**
마그마 핑거

**Skull Eater**
해골 포식자

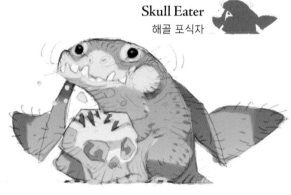

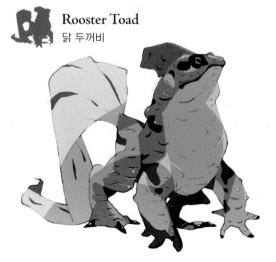

**Rooster Toad**
닭 두꺼비

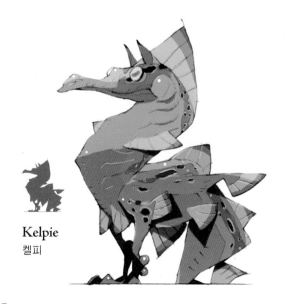

**Kelpie**
켈피

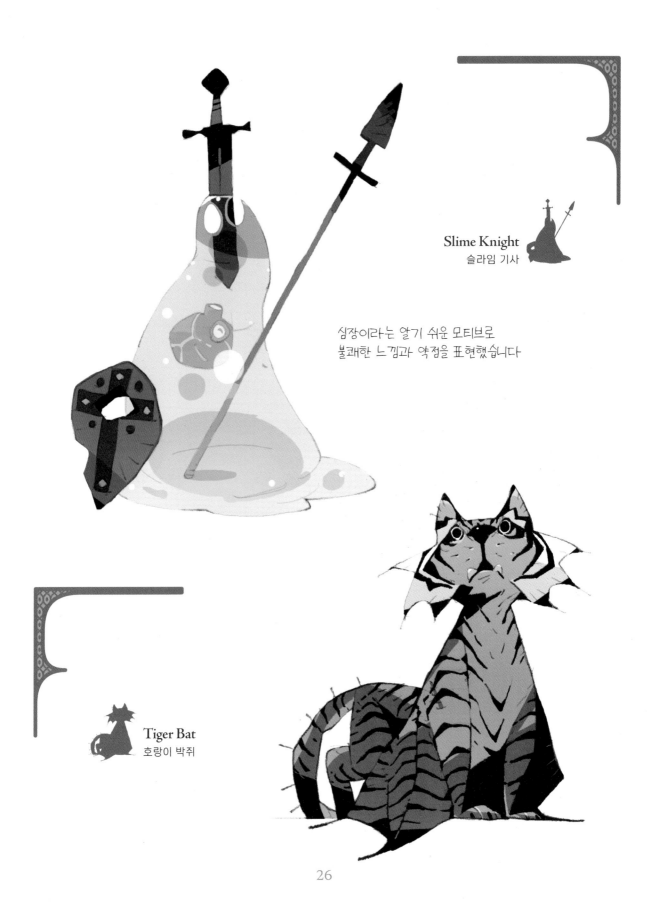

**Slime Knight**
슬라임 기사

심장이라는 알기 쉬운 모티브로
불쾌한 느낌과 약점을 표현했습니다

**Tiger Bat**
호랑이 박쥐

26

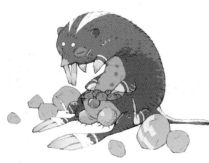

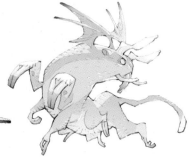

 **Zyagaimole No.1**
감자 두더지 1

 **Zyagaimole No.2**
감자 두더지 2

**Zyagaimole No.3**
감자 두더지 3 (기타아카리 종)

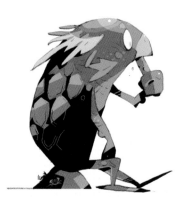

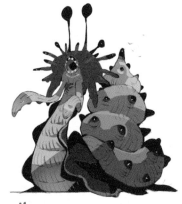

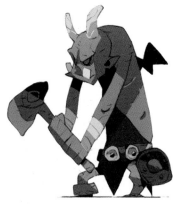

 **Kappa**
카파

 **Lou Carcolh**
루 카르콜

 **Hob Goblin**
홉 고블린

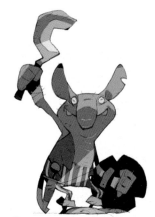

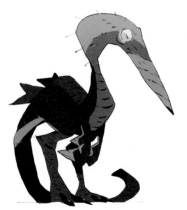

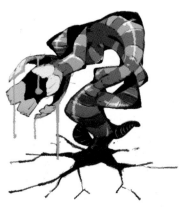

 **Elephantnose Goblin**
코끼리 코 고블린

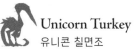 **Unicorn Turkey**
유니콘 칠면조

 **Wormroot**
웜루트

27

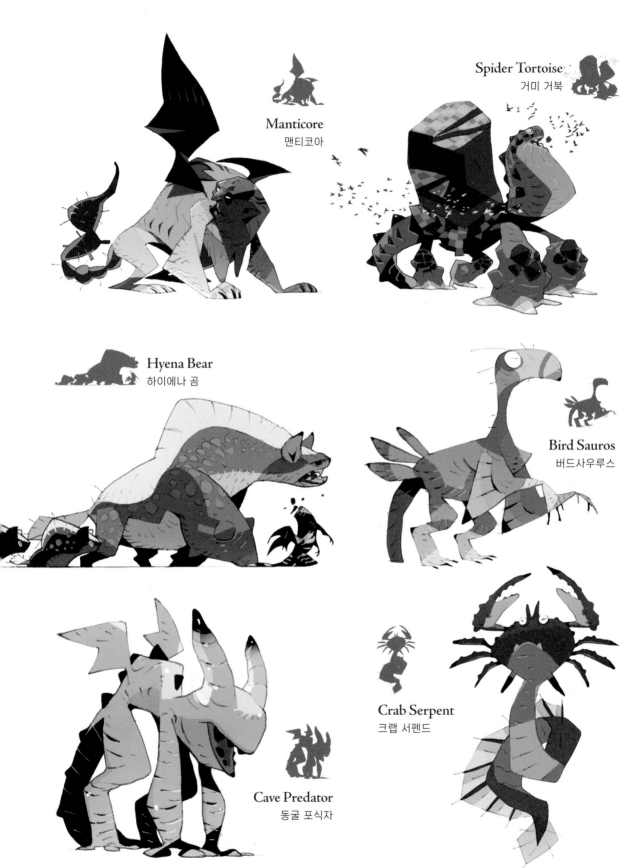

Manticore
맨티코아

Spider Tortoise
거미 거북

Hyena Bear
하이에나 곰

Bird Sauros
버드사우루스

Cave Predator
동굴 포식자

Crab Serpent
크랩 서펜드

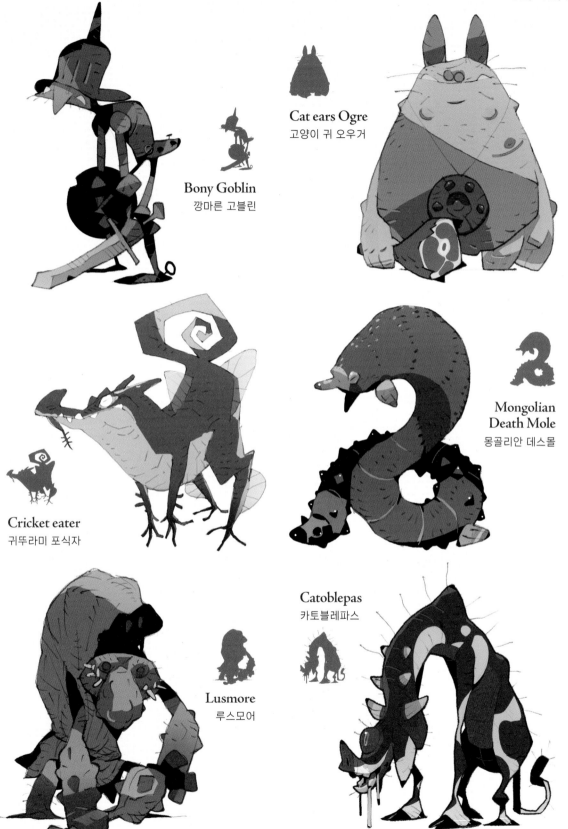

**Bony Goblin**
깡마른 고블린

**Cat ears Ogre**
고양이 귀 오우거

**Cricket eater**
귀뚜라미 포식자

**Mongolian
Death Mole**
몽골리안 데스몰

**Lusmore**
루스모어

**Catoblepas**
카토블레파스

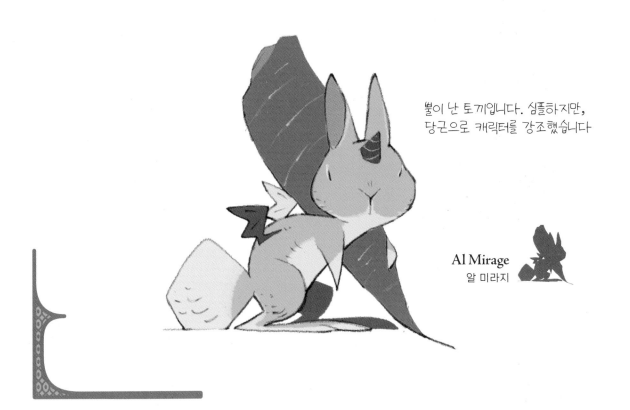

뿔이 난 토끼입니다. 심플하지만,
당근으로 캐릭터를 강조했습니다

**Al Mirage**
알 미라지

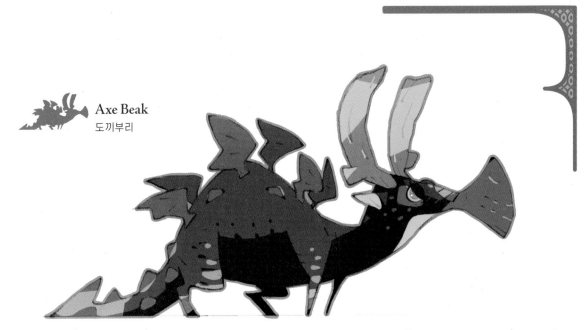

**Axe Beak**
도끼부리

도끼 같은 부리를 가진 몬스터. 가늘고 긴 뿔은
대칭이 되는 요소입니다. 몸통에는 무늬를 넣어 강
조했습니다

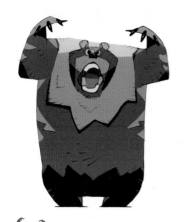

 **Grizzly**
그리즐리

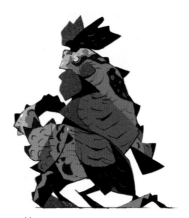

**Cockatrice**
카커트리스

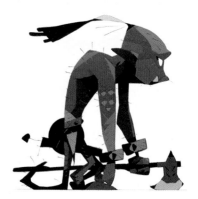

 **Red Goblin**
붉은 고블린

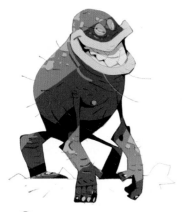

 **Lakebed Dweller**
호수 바닥의 주민

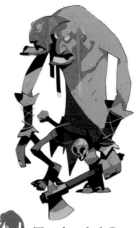

**Two-headed Giant**
쌍두 거인

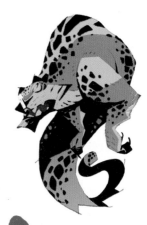

**Jaguar Serpent**
재규어 구렁이

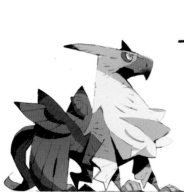

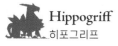 **Hippogriff**
히포그리프

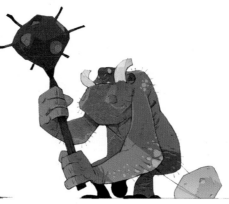

 **Mace Troll**
메이스 트롤

 **Petit Griffon**
쁘띠 그리폰

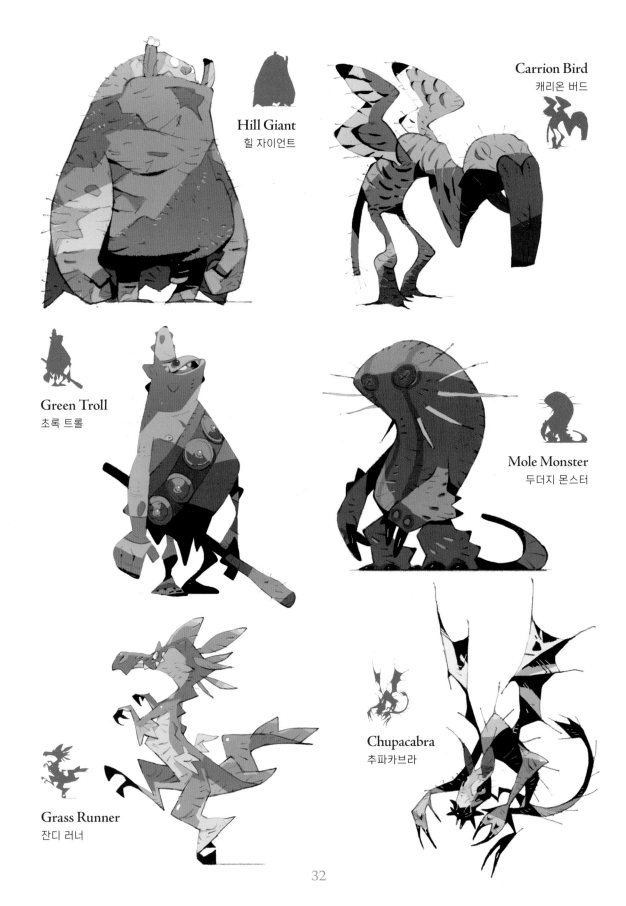

Hill Giant
힐 자이언트

Carrion Bird
캐리온 버드

Green Troll
초록 트롤

Mole Monster
두더지 몬스터

Grass Runner
잔디 러너

Chupacabra
추파카브라

32

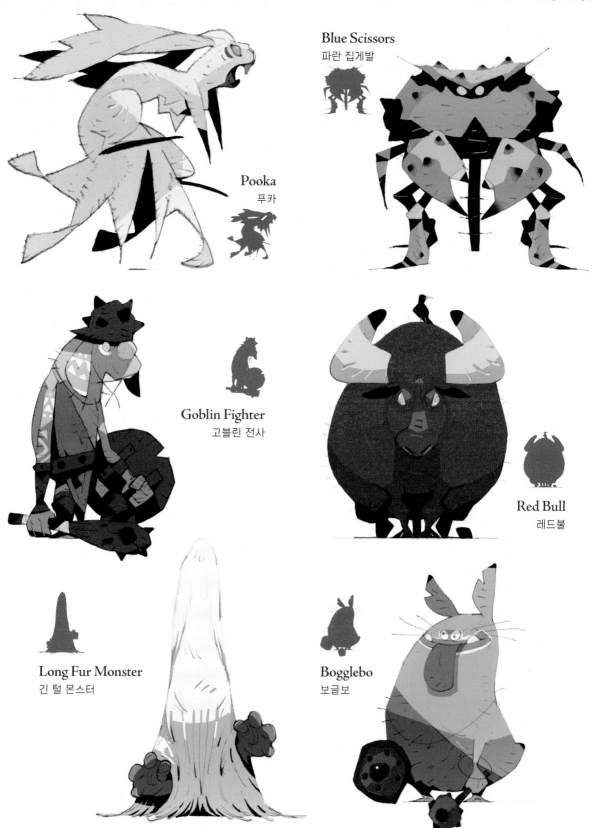

Pooka
푸카

Blue Scissors
파란 집게발

Goblin Fighter
고블린 전사

Red Bull
레드불

Long Fur Monster
긴 털 몬스터

Bogglebo
보글보

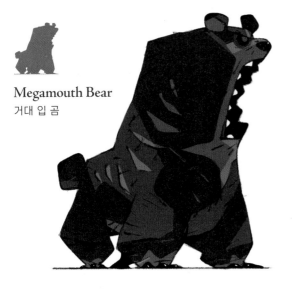

**Megamouth Bear**
거대 입 곰

**Tentacle Monster**
촉수 몬스터

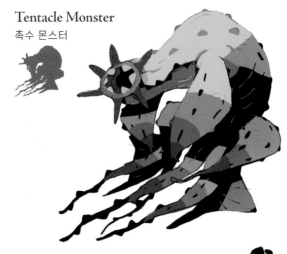

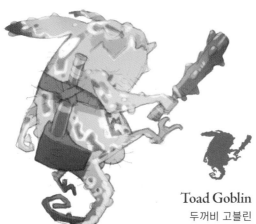

**Toad Goblin**
두꺼비 고블린

**Saber Otter**
단검 수달

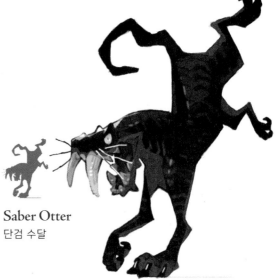

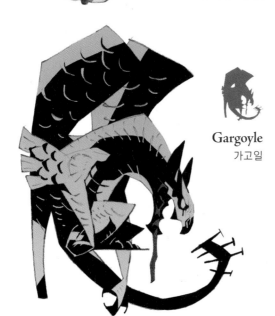

**Gargoyle**
가고일

**Troll**
트롤

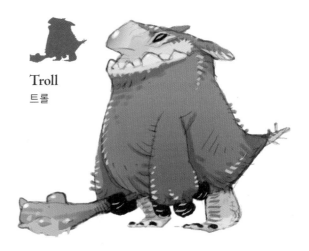

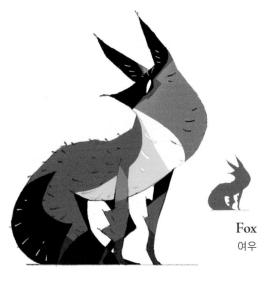

**Fox**
여우

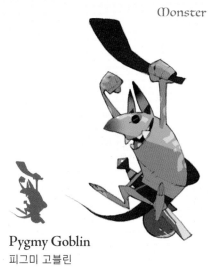

**Pygmy Goblin**
피그미 고블린

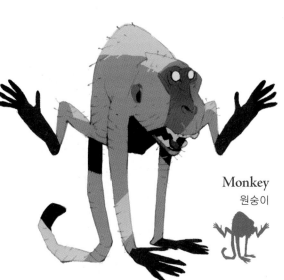

**Monkey**
원숭이

**Dark Goblin**
암흑 고블린

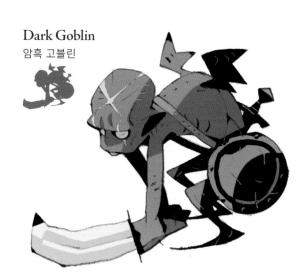

**Axe head Lizard**
도끼머리 도마뱀

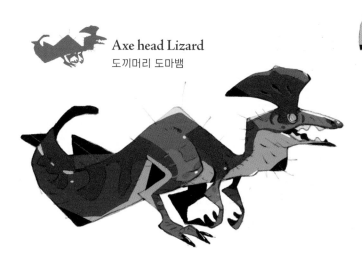

**Cobra Lizard**
코브라 도마뱀

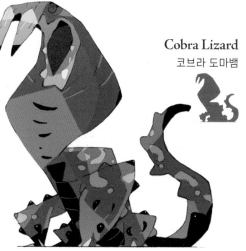

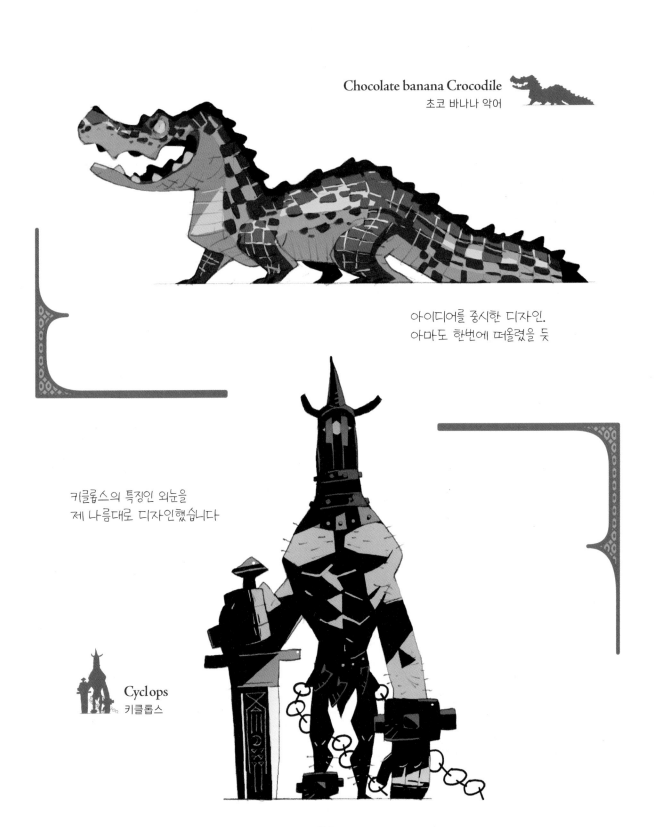

Chocolate banana Crocodile
초코 바나나 악어

아이디어를 중시한 디자인.
아마도 한번에 떠올렸을 듯

키클롭스의 특징인 외눈을
제 나름대로 디자인했습니다

Cyclops
키클롭스

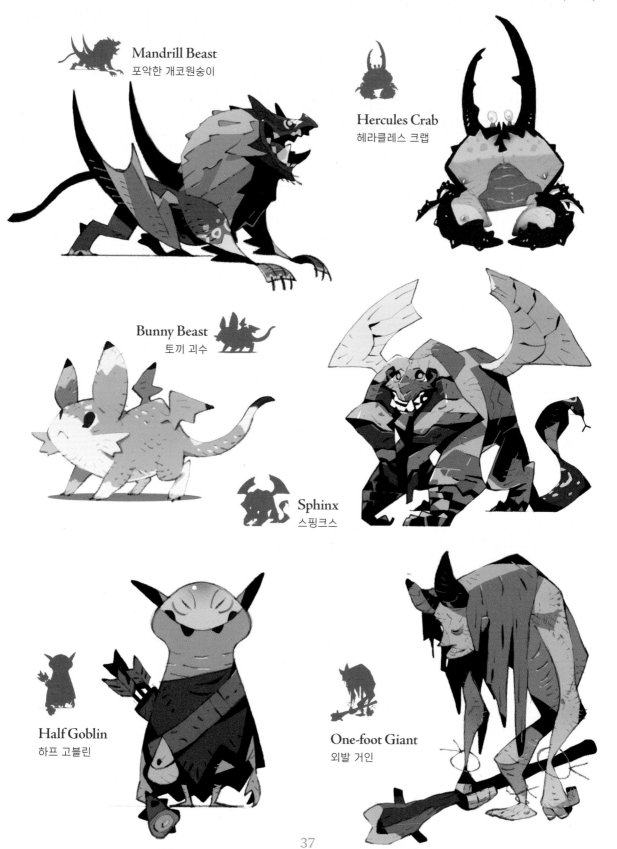

**Mandrill Beast**
포악한 개코원숭이

**Hercules Crab**
헤라클레스 크랩

**Bunny Beast**
토끼 괴수

**Sphinx**
스핑크스

**Half Goblin**
하프 고블린

**One-foot Giant**
외발 거인

### Red Cap
빨간 두건

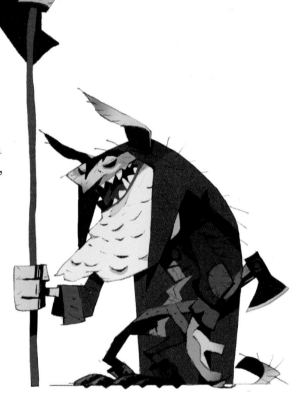

이 빨간 두건을 포함해서 고블린과 코볼트 같은 요정 캐릭터가 세상에 많이 있으므로, 전부 디자인해 보고 싶습니다

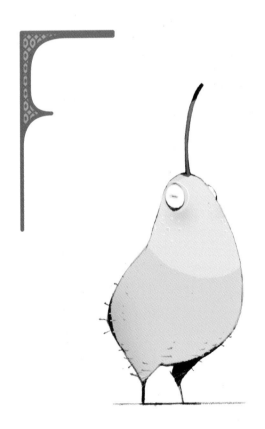

### Pear Bird
페어 버드

서양 배 모양의 새. 키위새처럼 가늘고 긴 부리는 과일 꼭지를 이용했습니다

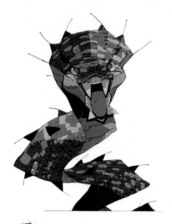

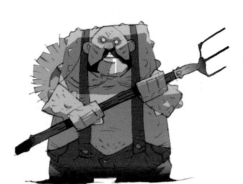

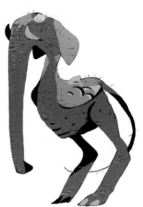

 **Serpent**
구렁이

 **Farm Troll**
농장 트롤

**Elerich**
엘레리치

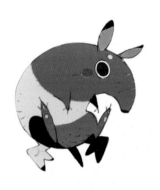

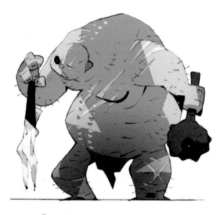

 **Tapir Fairy**
맥 요정

 **Fat Troll**
살찐 트롤

**Snail Alien**
달팽이 에일리언

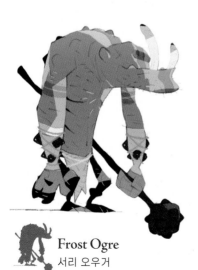

**Frost Ogre**
서리 오우거

 **Apprentice Cyclops**
견습 키클롭스

**Snow Ogre**
스노우 오우거

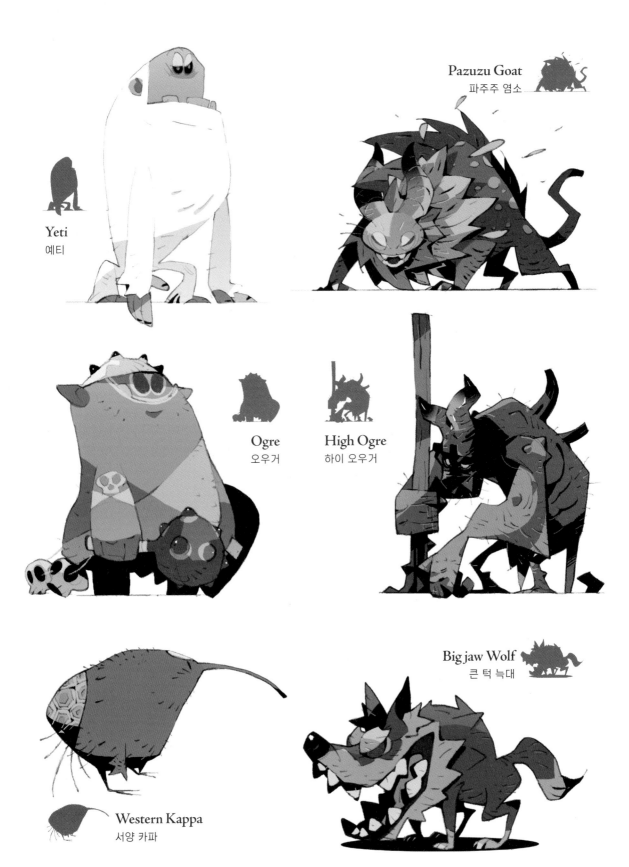

**Yeti**
예티

**Pazuzu Goat**
파주주 염소

**Ogre**
오우거

**High Ogre**
하이 오우거

**Big jaw Wolf**
큰 턱 늑대

**Western Kappa**
서양 카파

**Monocular Orc**
외눈 오크

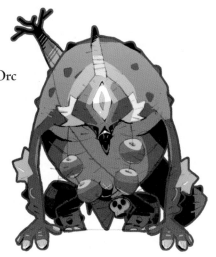

**Ashura Ape**
아슈라 에이프

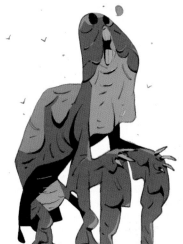

**Hellhound**
헬하운드

**Mud Man**
머드맨

**Giant**
거인

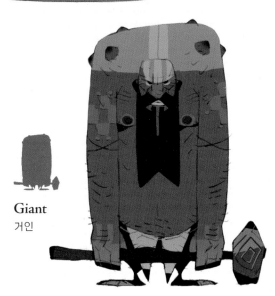

**Baby Salamander**
새끼 샐러맨더

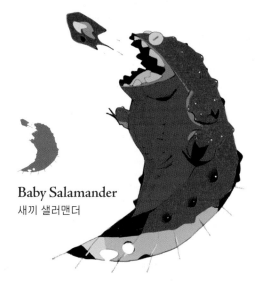

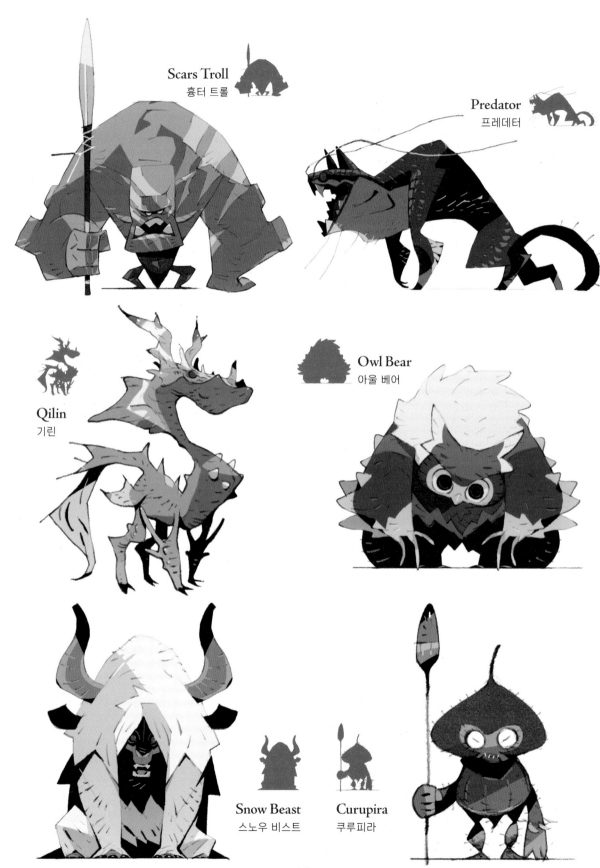

Scars Troll
흉터 트롤

Predator
프레데터

Qilin
기린

Owl Bear
아울 베어

Snow Beast
스노우 비스트

Curupira
쿠루피라

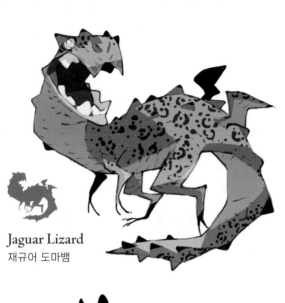

**Jaguar Lizard**
재규어 도마뱀

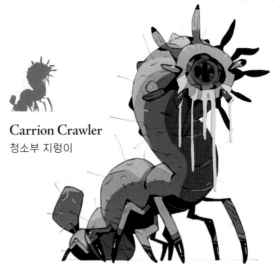

**Carrion Crawler**
청소부 지렁이

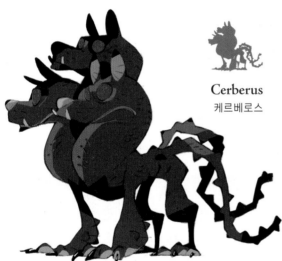

**Cerberus**
케르베로스

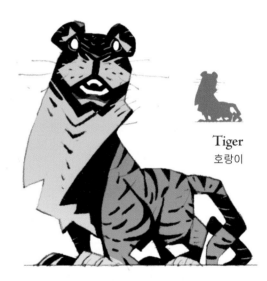

**Tiger**
호랑이

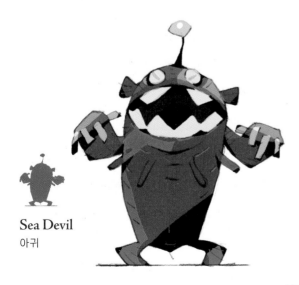

**Sea Devil**
아귀

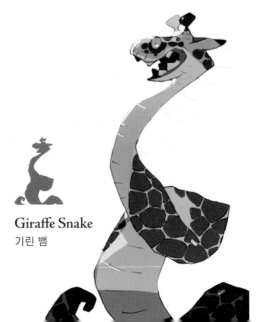

**Giraffe Snake**
기린 뱀

43

# Demi-Human
# Reptiles mixed

## 아인
### 파충류

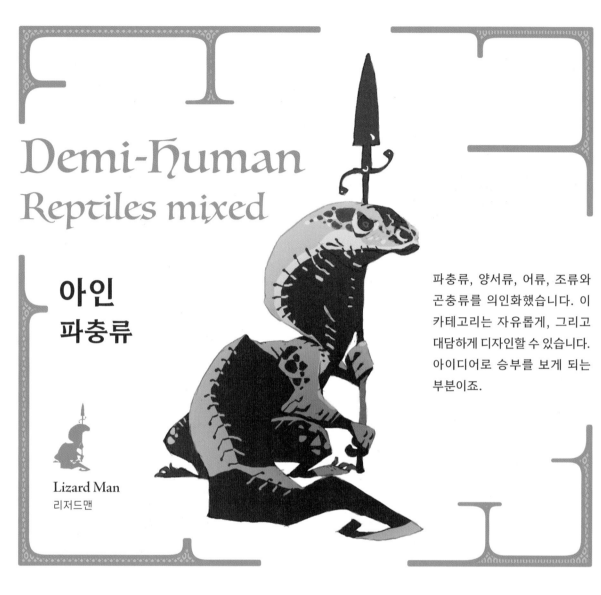

파충류, 양서류, 어류, 조류와 곤충류를 의인화했습니다. 이 카테고리는 자유롭게, 그리고 대담하게 디자인할 수 있습니다. 아이디어로 승부를 보게 되는 부분이죠.

**Lizard Man**
리저드맨

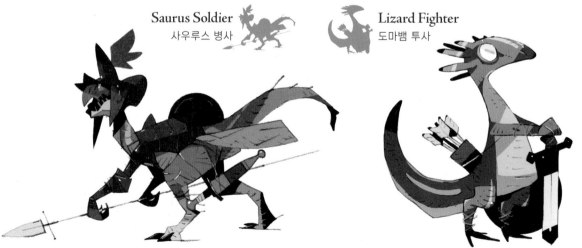

**Saurus Soldier**
사우루스 병사

**Lizard Fighter**
도마뱀 투사

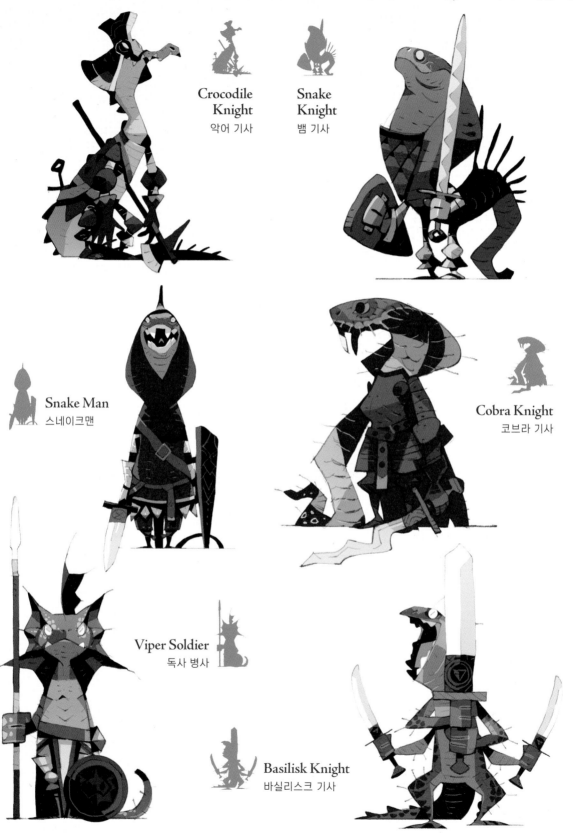

**Crocodile Knight**
악어 기사

**Snake Knight**
뱀 기사

**Snake Man**
스네이크맨

**Cobra Knight**
코브라 기사

**Viper Soldier**
독사 병사

**Basilisk Knight**
바실리스크 기사

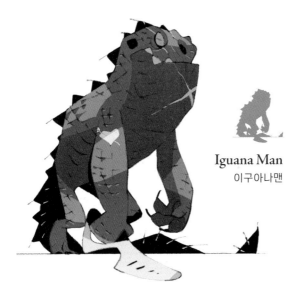

## Chameleon Ninja
카멜레온 닌자

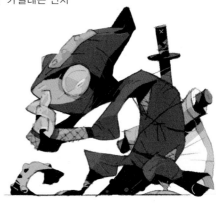

## Iguana Man
이구아나맨

## Frilled lizard Man
목도리 리저드맨

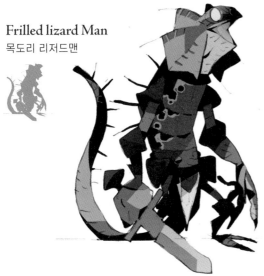

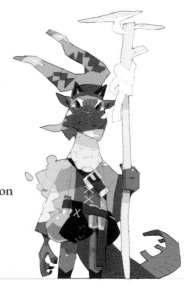

## Young Dragon Magician
견습 용 마법사

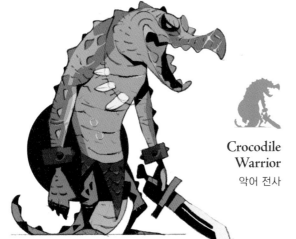

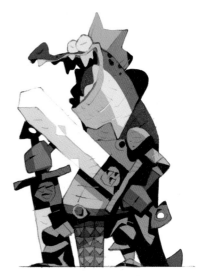

## Crocodile Warrior
악어 전사

## Lizard Knight
도마뱀 기사

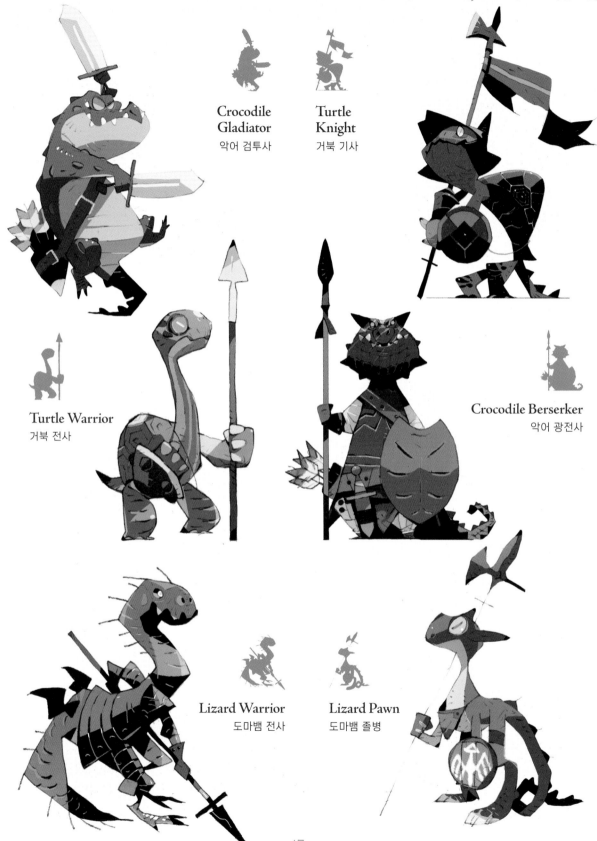

**Crocodile Gladiator**
악어 검투사

**Turtle Knight**
거북 기사

**Turtle Warrior**
거북 전사

**Crocodile Berserker**
악어 광전사

**Lizard Warrior**
도마뱀 전사

**Lizard Pawn**
도마뱀 졸병

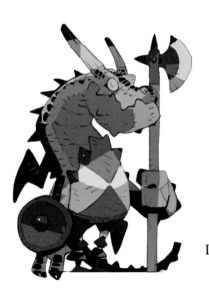

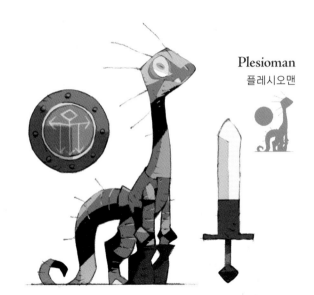

**Plesioman**
플레시오맨

**Heavy Dragonewt**
헤비 용인족

**High Lizard Man**
하이 리저드맨

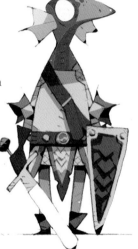

**Crocodile Fighter**
악어 투사

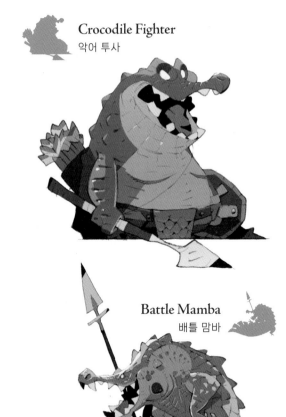

**Battle Mamba**
배틀 맘바

**Snake Witch**
뱀 마녀

# Demi-Human
## Fish mixed, Crustacean mixed

# 아인
## 어류, 갑각류

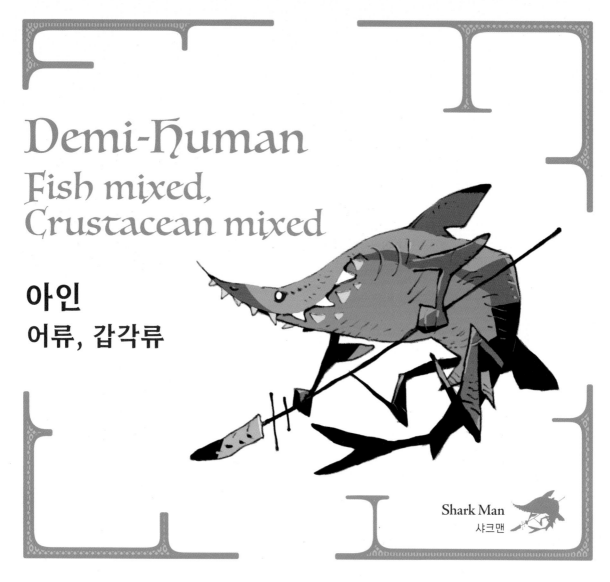

**Shark Man**
샤크맨

문어의 높은 지능은 캐릭터로서 강한 이미지가 됩니다. 해적처럼 한쪽 손이 갈고리입니다

**Octopus Man**
옥토퍼스맨

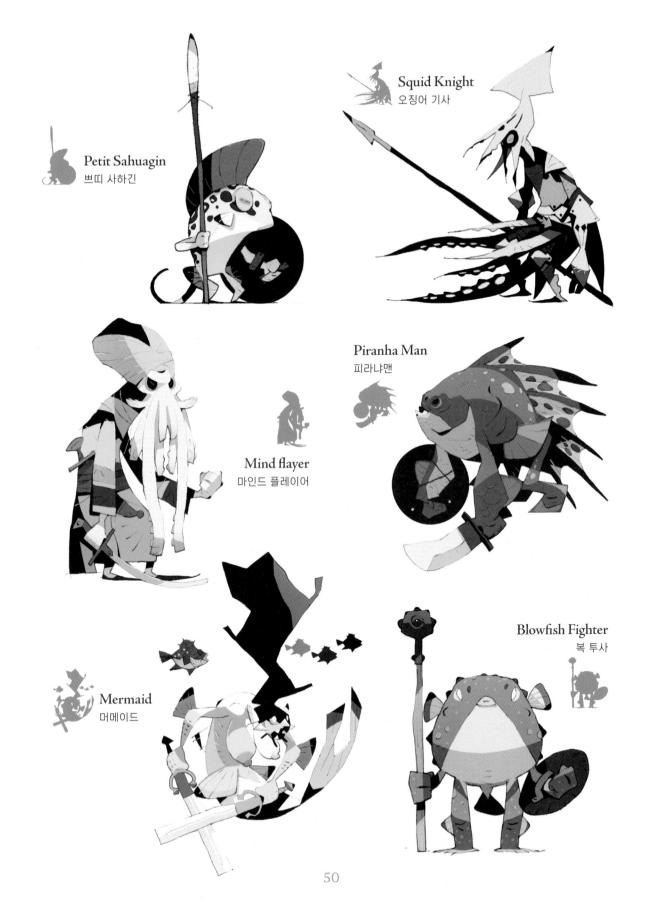

**Petit Sahuagin**
쁘띠 사하긴

**Squid Knight**
오징어 기사

**Mind flayer**
마인드 플레이어

**Piranha Man**
피라냐맨

**Mermaid**
머메이드

**Blowfish Fighter**
복 투사

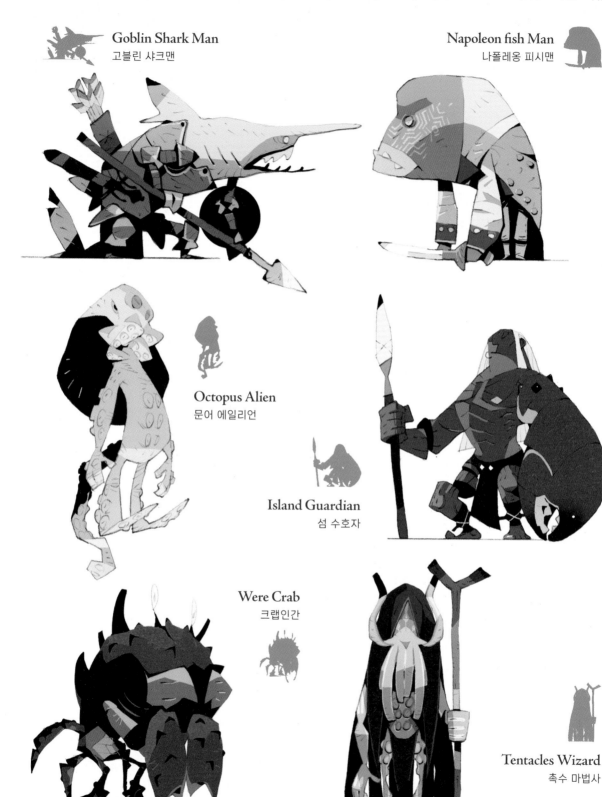

**Goblin Shark Man**
고블린 샤크맨

**Napoleon fish Man**
나폴레옹 피시맨

**Octopus Alien**
문어 에일리언

**Island Guardian**
섬 수호자

**Were Crab**
크랩인간

**Tentacles Wizard**
촉수 마법사

51

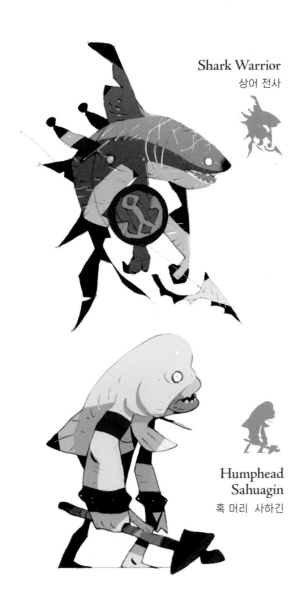

**Shark Warrior**
상어 전사

**Sahuagin**
(Thread-sail filefish)
쥐치 사하긴

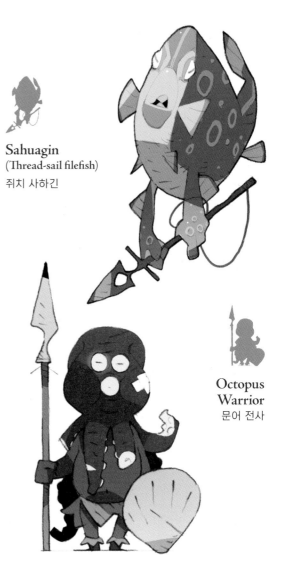

**Humphead**
**Sahuagin**
혹 머리 사하긴

**Octopus**
**Warrior**
문어 전사

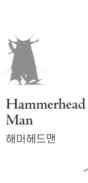

**Sahuagin Mother**
사하긴 마더

**Hammerhead**
**Man**
해머헤드맨

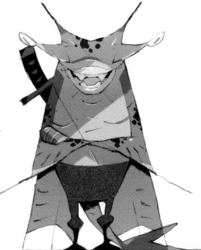

52

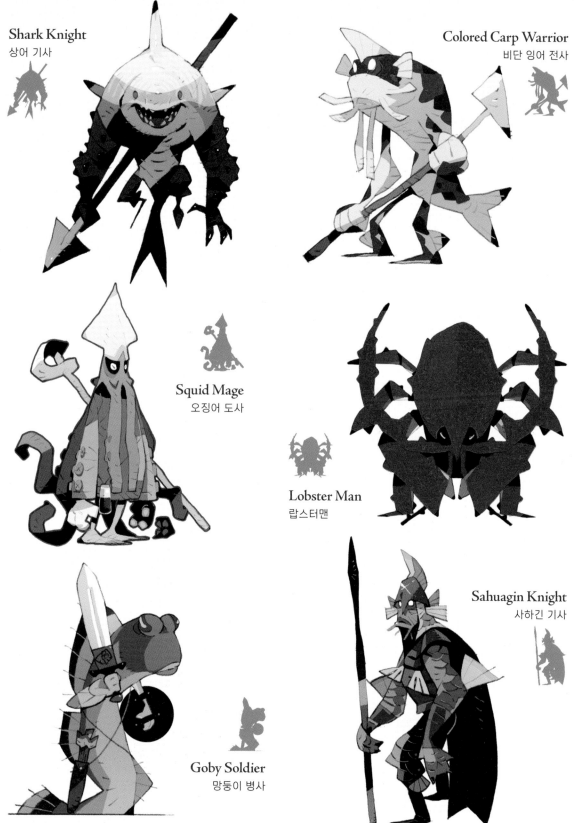

**Shark Knight**
상어 기사

**Colored Carp Warrior**
비단 잉어 전사

**Squid Mage**
오징어 도사

**Lobster Man**
랍스터맨

**Goby Soldier**
망둥이 병사

**Sahuagin Knight**
사하긴 기사

# Demi-Human
## Insect mixed

# 아인
## 곤충류

나비의 빨대 같은 입을 쇠사슬로 그렸
습니다. 투구, 갑옷, 방패와 잘 어울리는
조합입니다

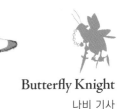

**Butterfly Knight**
나비 기사

**Sickle Master**
낫 마스터

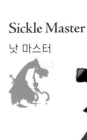

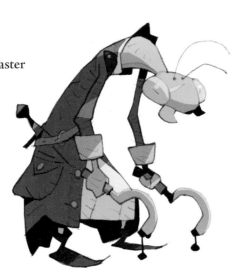

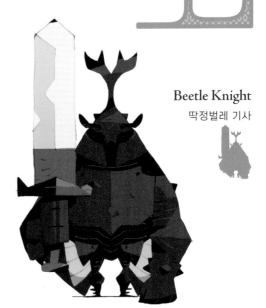

**Beetle Knight**
딱정벌레 기사

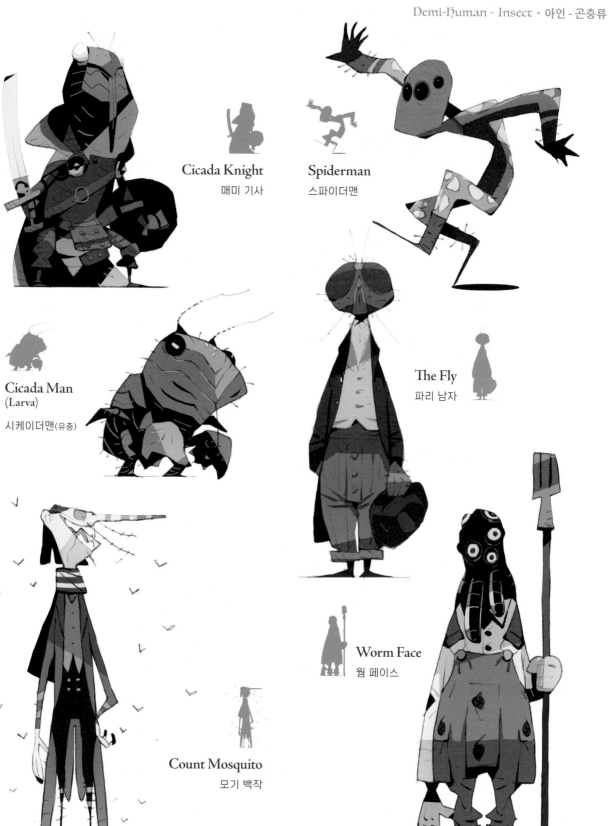

**Cicada Knight**
매미 기사

**Spiderman**
스파이더맨

**Cicada Man**
(Larva)
시케이더맨(유충)

**The Fly**
파리 남자

**Count Mosquito**
모기 백작

**Worm Face**
웜 페이스

# Demi-Human
# Amphibians
# mixed

## 아인
## 양서류

개구리 마법 도사. 반지와
두루마리로 마법을 쓸 수 있음
을 표현했습니다

**Frog Wizard**  개구리 마법 도사

개구리는 어떤 캐릭터와 조합해도
잘 어울리고, 개성이 있어서 좋은 모
티브라고 생각합니다

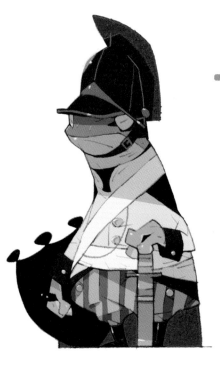

**Toad Army**
두꺼비 육군

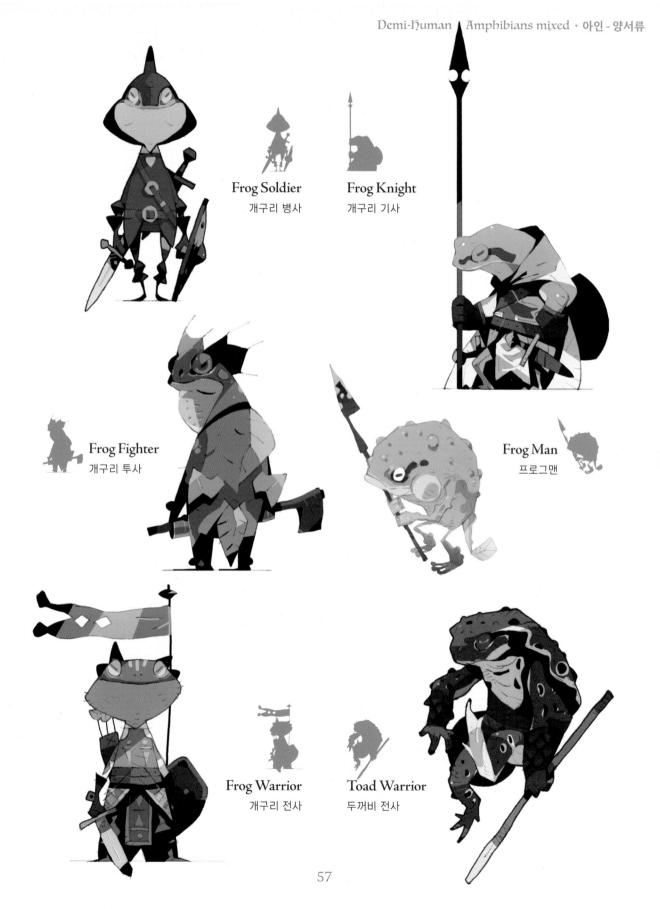

**Frog Soldier**
개구리 병사

**Frog Knight**
개구리 기사

**Frog Fighter**
개구리 투사

**Frog Man**
프로그맨

**Frog Warrior**
개구리 전사

**Toad Warrior**
두꺼비 전사

# Demi-Human
## Birds mixed
# 아인
## 조류

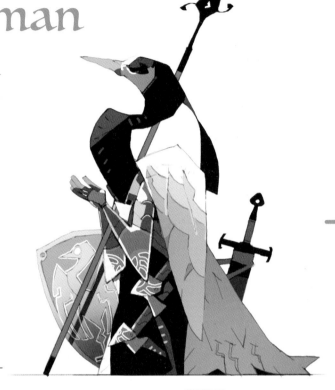

 **Heron Knight**
왜가리 기사

왜가리의 우아한 이미지와
기사 서임식의 장면을 합쳤습니다

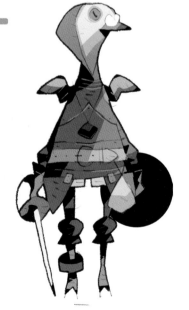

 **Pigeon Knight**　비둘기 기사

평화의 상징인 비둘기.
흰색으로 할 걸 그랬다는 후회가 남네요

**Penguin Knight**
펭귄 기사

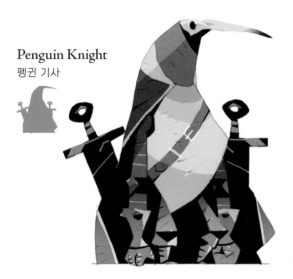

**Cassowary Conjure**
화식조 마술사

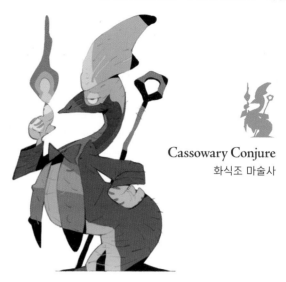

**Duckmole Mage**
오리너구리 도사

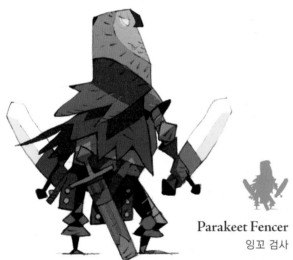

**Parakeet Fencer**
잉꼬 검사

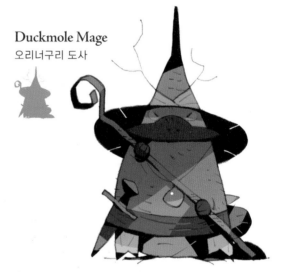

**Eagle Knight**
독수리 기사

**Chicken Burglar**
닭 도적

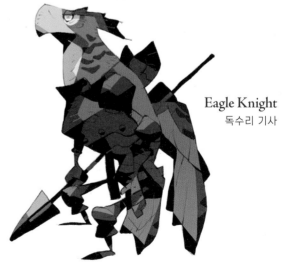

# Therianthrope

## 수인

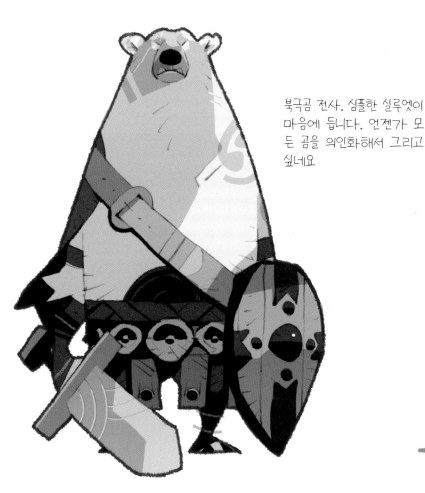

북극곰 전사. 심플한 실루엣이 마음에 듭니다. 언젠가 모든 곰을 의인화해서 그리고 싶네요

**Polar Bear Warrior**
북극곰 전사

동물과 인간을 섞은 디자인으로 동물의 비율이 높습니다. 저는 동물을 좋아해서 수인이라면 얼마든지 그려 낼 수 있습니다. 모티브인 동물의 이미지를 잘 살려서 디자인하고 있습니다. 가령 늑대는 고고한 검사로 표현하거나 쥐는 도적으로 표현하는 식으로 말이죠.

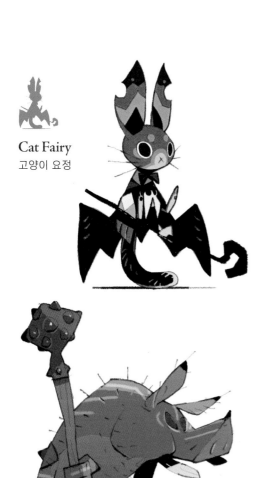

**Cat Fairy**
고양이 요정

**Orc Witch**
오크 마녀

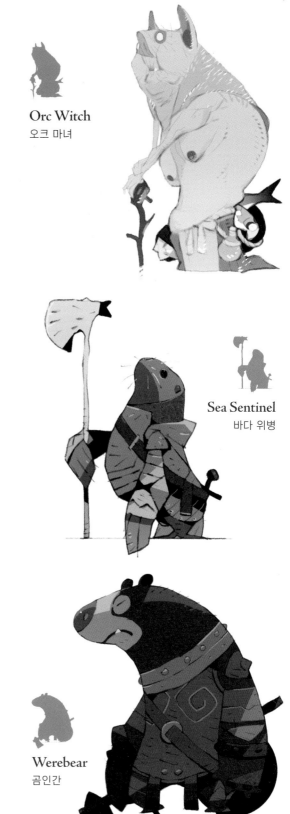

**Forest Orc**
숲 오크

**Sea Sentinel**
바다 위병

**Rodent Bandit**
도적 토끼

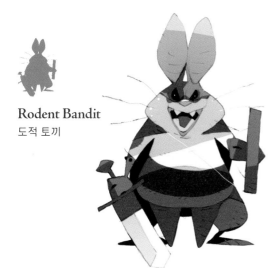

**Werebear**
곰인간

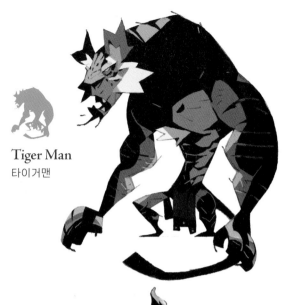

**Tiger Man**
타이거맨

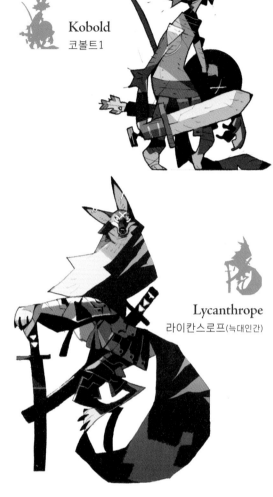

**Kobold**
코볼트1

**Half
Minotaur**
하프 미노타우로스

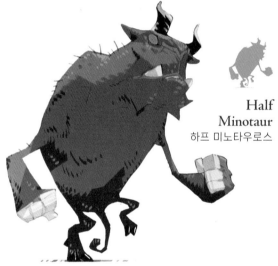

**Lycanthrope**
라이칸스로프(늑대인간)

**Orc Leader**
오크 지도자

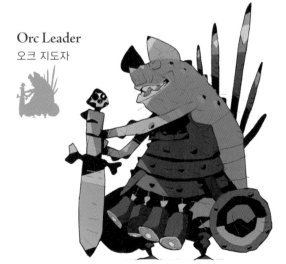

**Orc Wizard**
오크 마법사

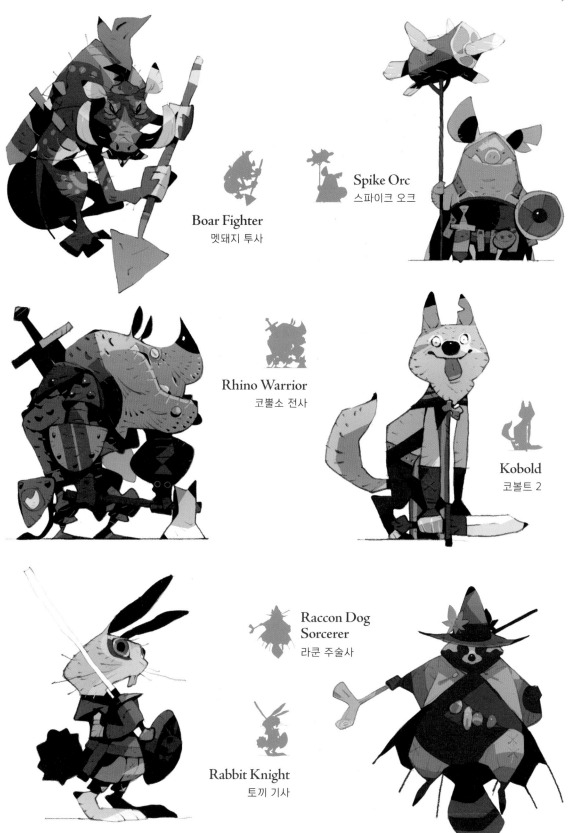

Boar Fighter
멧돼지 투사

Spike Orc
스파이크 오크

Rhino Warrior
코뿔소 전사

Kobold
코볼트 2

Raccon Dog
Sorcerer
라쿤 주술사

Rabbit Knight
토끼 기사

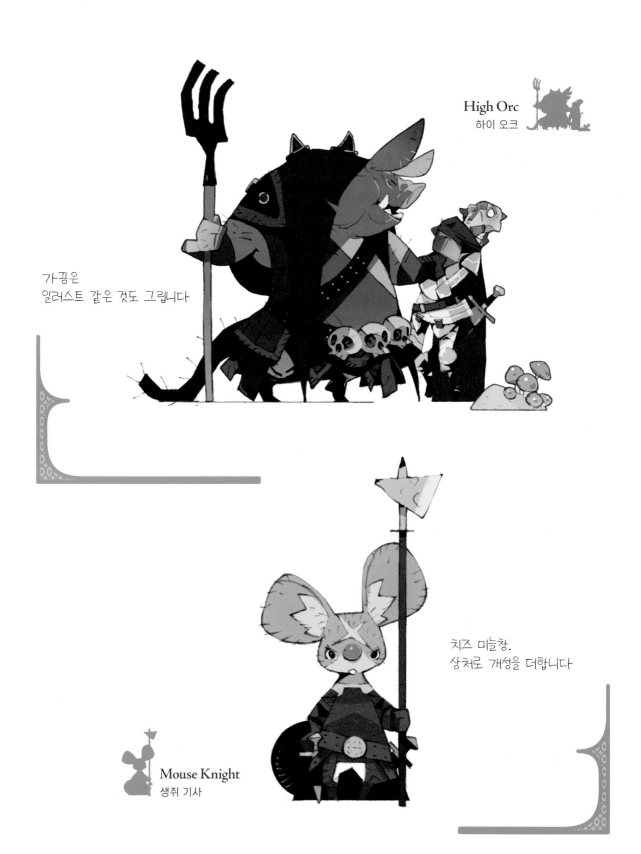

High Orc
하이 오크

가끔은
일러스트 같은 것도 그립니다

치즈 미늘창.
상처로 개성을 더합니다

Mouse Knight
생쥐 기사

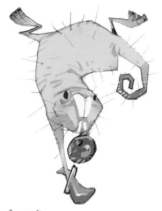

 **Naked mole rat Man**
벌거숭이 두더지쥐맨

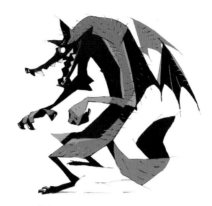

**Loup-Garou**
루 가루

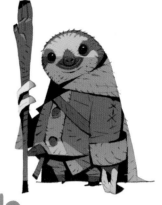

**Sloth Mage**
나무늘보 도사

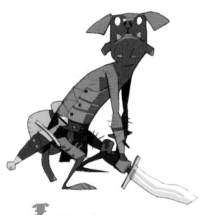

**Weredog**
개인간

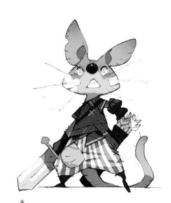

**Small Knight**
작은 기사

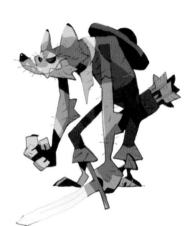

**Wolf Soldier**
늑대 병사

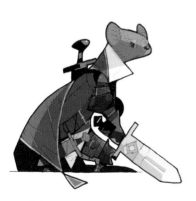

**Weasel Knight**
족제비 기사

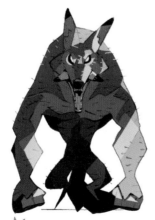

**Wolf Man**
울프맨

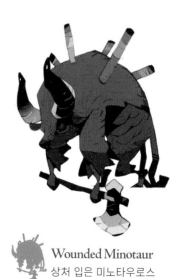

**Wounded Minotaur**
상처 입은 미노타우로스

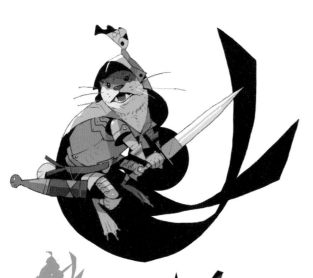

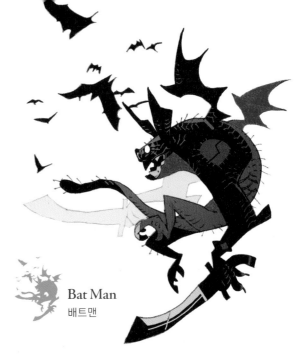

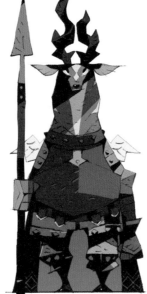

**Otters Knight**
수달 기사

**Bat Man**
배트맨

**Deer Knight**
사슴 기사

**Petite Minotaur**
쁘띠 미노타우로스

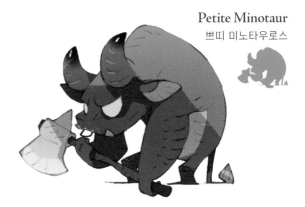

**Beaserker**
비버서커

**Weretiger**
호랑이인간

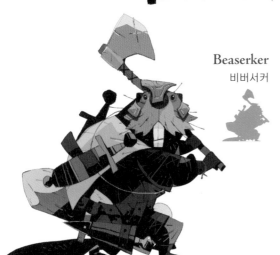

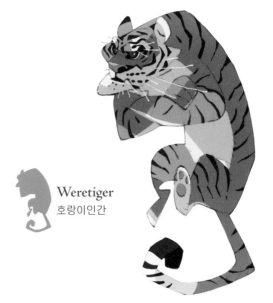

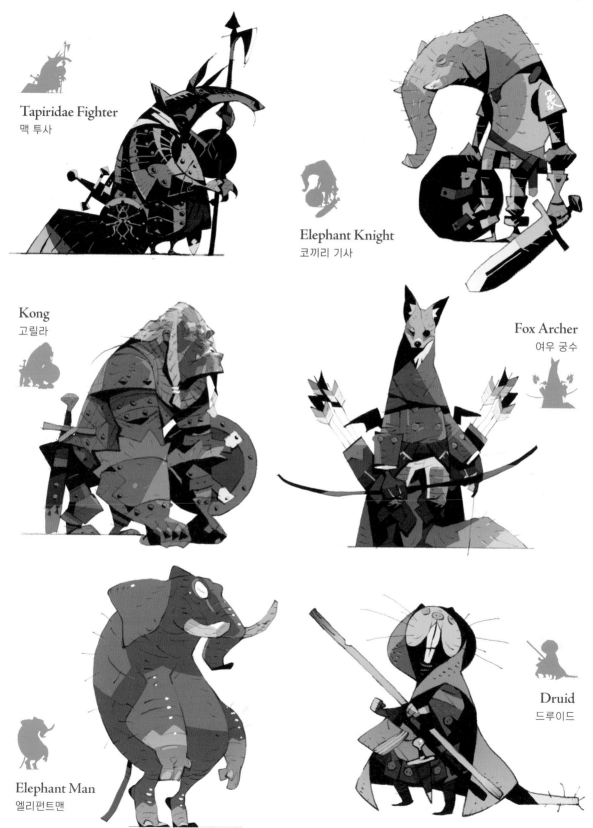

Tapiridae Fighter
맥 투사

Elephant Knight
코끼리 기사

Kong
고릴라

Fox Archer
여우 궁수

Elephant Man
엘리펀트맨

Druid
드루이드

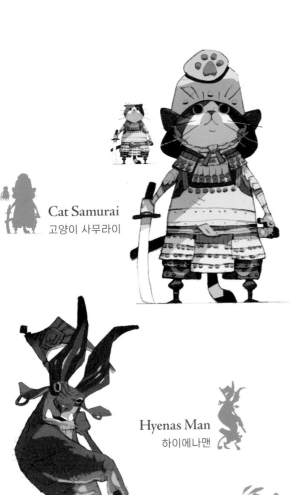

**Cat Samurai**
고양이 사무라이

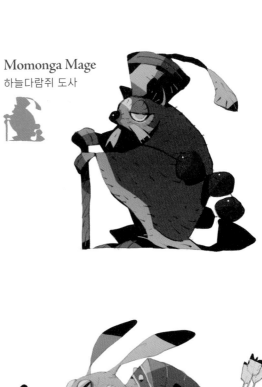

**Momonga Mage**
하늘다람쥐 도사

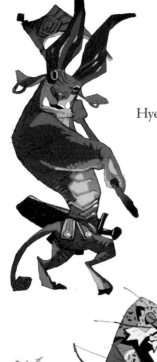

**Hyenas Man**
하이에나맨

**Indigo Kobold**
인디고 코볼트

**Jaguar Man**
재규어맨

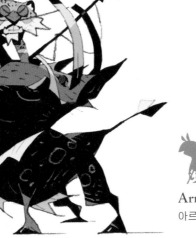

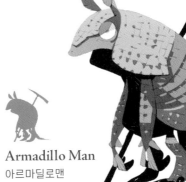

**Armadillo Man**
아르마딜로맨

**Bear King**
곰 대왕

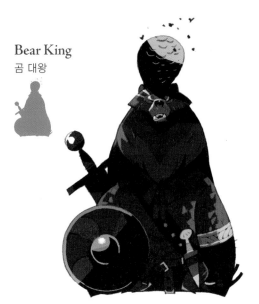

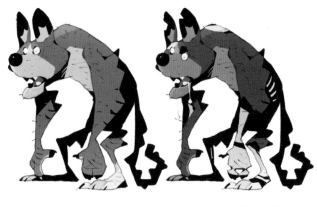

**Lycanthrope and Zombification**
늑대인간과 좀비 늑대인간

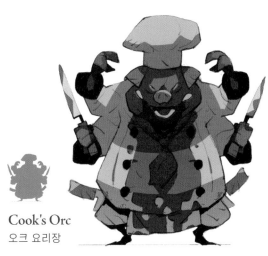

**Cook's Orc**
오크 요리장

**Rat Knight**
쥐 기사

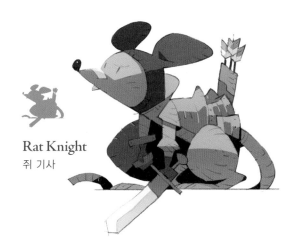

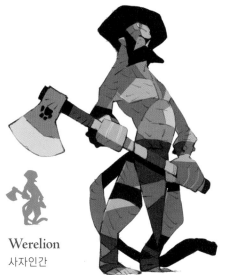

**Werelion**
사자인간

**Sun Bear Warrior**
말레이곰 전사

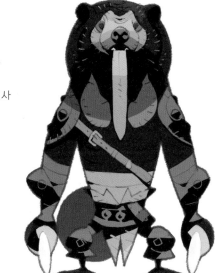

69

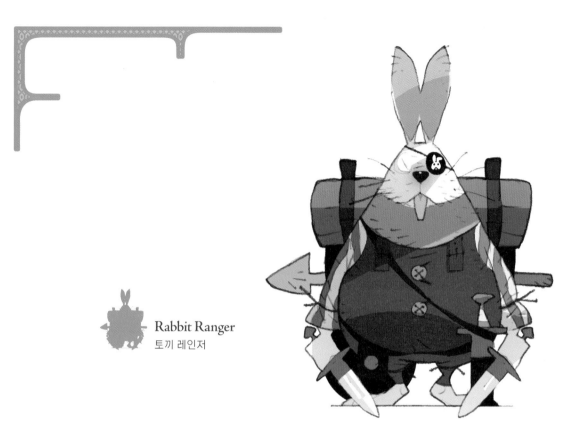

**Rabbit Ranger**
토끼 레인저

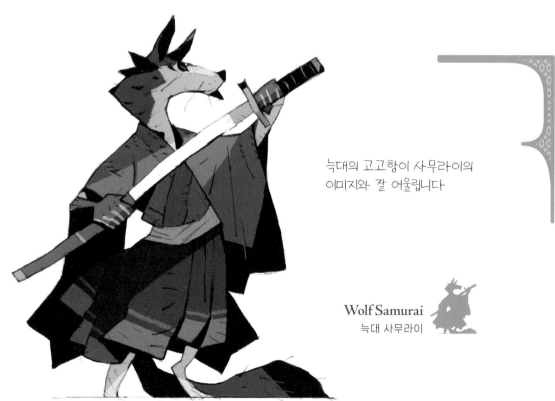

늑대의 고고함이 사무라이의
이미지와 잘 어울립니다

**Wolf Samurai**
늑대 사무라이

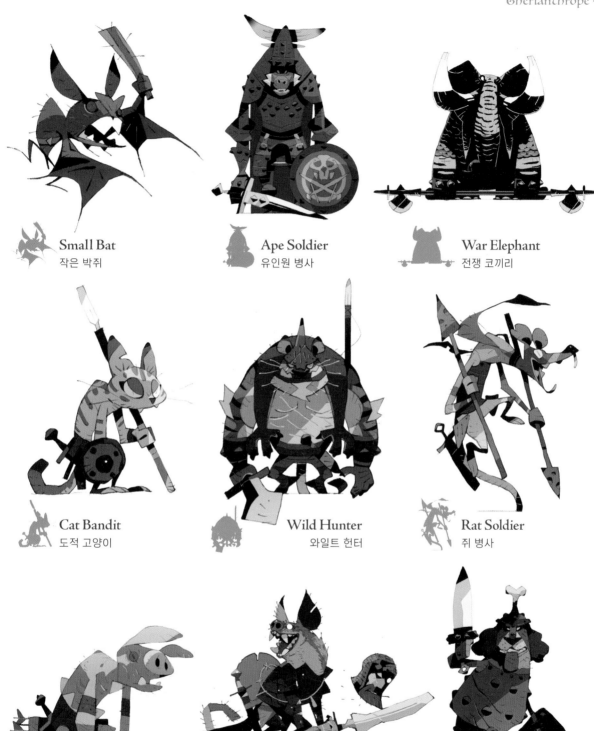

**Small Bat**
작은 박쥐

**Ape Soldier**
유인원 병사

**War Elephant**
전쟁 코끼리

**Cat Bandit**
도적 고양이

**Wild Hunter**
와일드 헌터

**Rat Soldier**
쥐 병사

**Ranger Orc**
레인저 오크

**Beast Man**
비스트맨

**Spaniel Knight**
스패니얼 기사

## Black Dog
블랙 독

개를 의인화한 캐릭터.
살짝 그늘이 있는 듯한
느낌입니다

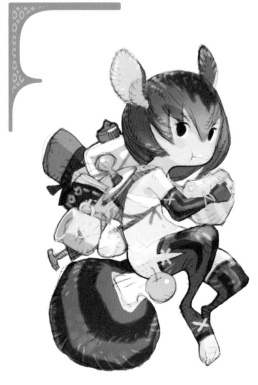

## Werechipmunk
다람쥐인간

다람쥐는 음식을 숨기거나 모
아 두므로, 도적의 이미지와
어울린다고 생각합니다

## Dwarf King
드워프 킹

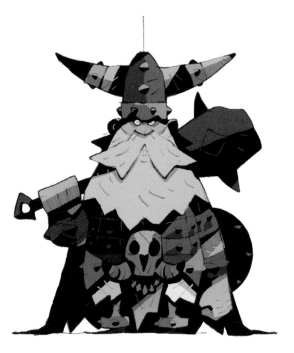

단조로운 디자인이지만, 파란색으로
포인트를 넣어 강조 효과를 줍니다.
피부색과 조화되도록 반투명으로 처리했습니다

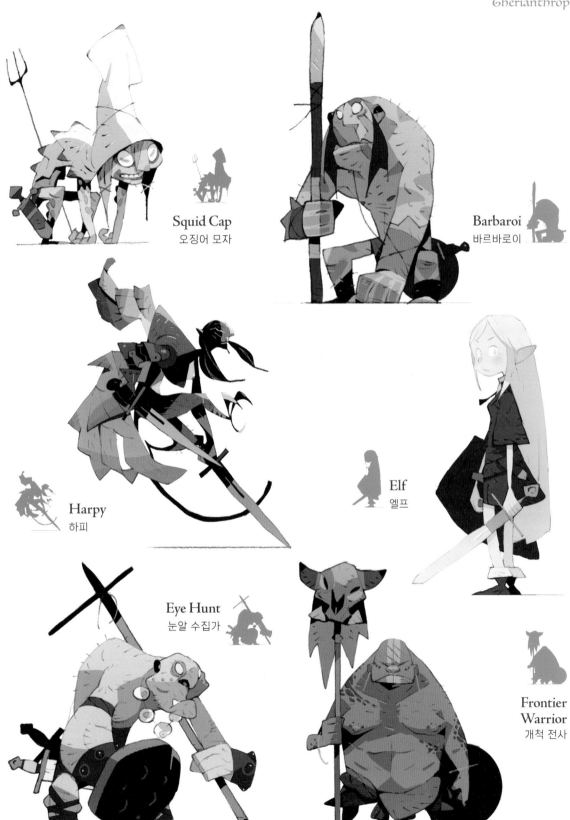

**Squid Cap**
오징어 모자

**Barbaroi**
바르바로이

**Harpy**
하피

**Elf**
엘프

**Eye Hunt**
눈알 수집가

**Frontier Warrior**
개척 전사

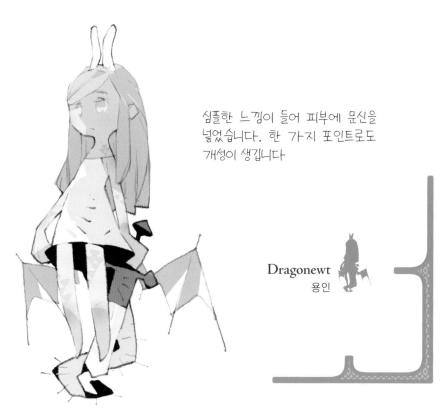

심플한 느낌이 들어 피부에 문신을
넣었습니다. 한 가지 포인트로도
개성이 생깁니다

Dragonewt
용인

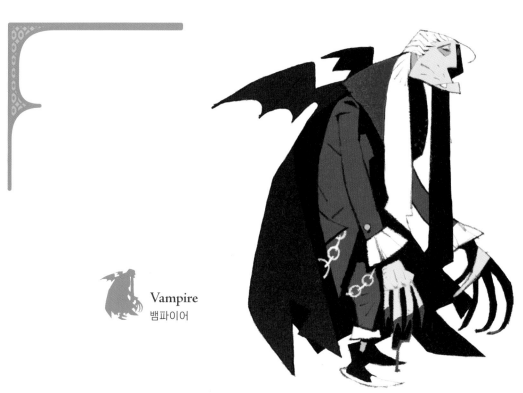

Vampire
뱀파이어

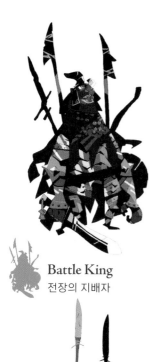

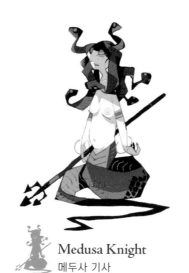

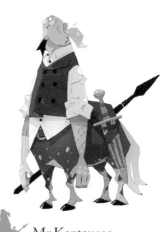
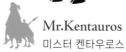

**Battle King**
전장의 지배자

**Medusa Knight**
메두사 기사

**Mr.Kentauros**
미스터 켄타우로스

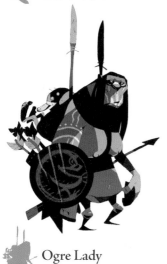

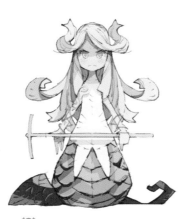

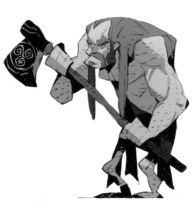

**Ogre Lady**
오우거 레이디

**Gorgon**
고르곤

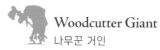

**Woodcutter Giant**
나무꾼 거인

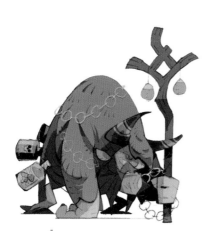

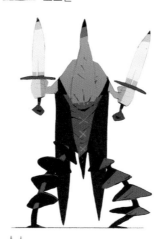
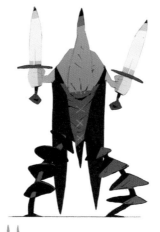

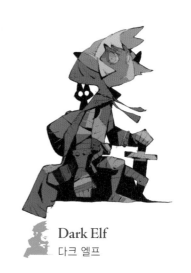

**Bison Mage**
들소 도사

**Assassin Hobbit**
암살자 호빗

**Dark Elf**
다크 엘프

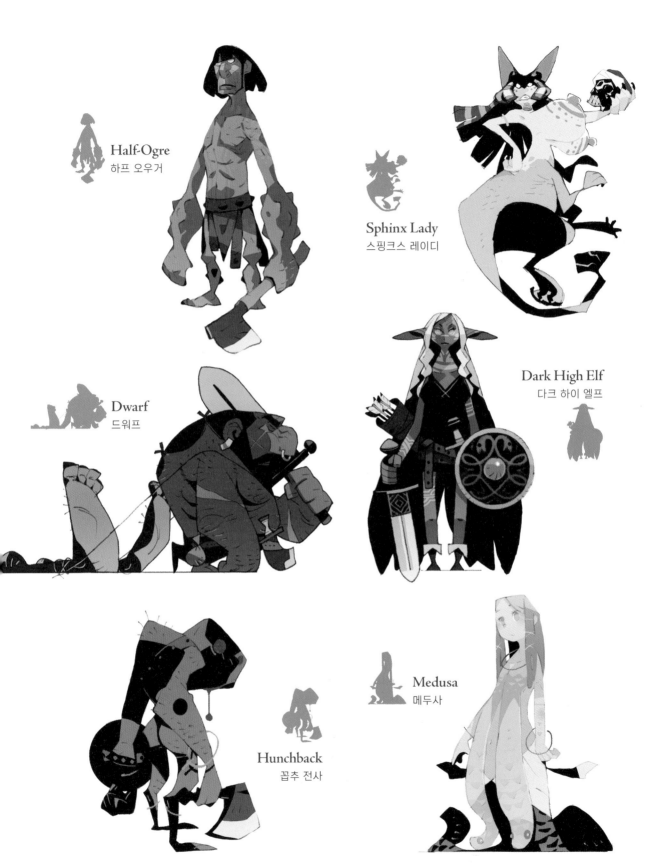

Half-Ogre
하프 오우거

Sphinx Lady
스핑크스 레이디

Dwarf
드워프

Dark High Elf
다크 하이 엘프

Hunchback
꼽추 전사

Medusa
메두사

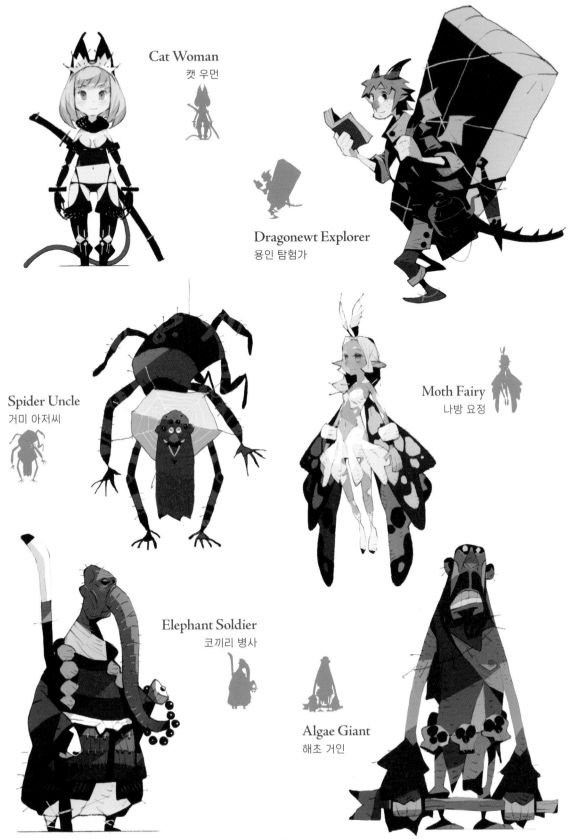

Cat Woman
캣 우먼

Dragonewt Explorer
용인 탐험가

Spider Uncle
거미 아저씨

Moth Fairy
나방 요정

Elephant Soldier
코끼리 병사

Algae Giant
해초 거인

# Human
## 인간

**Dragon Tamer**
용 조련사

기사를 많이 그리는 편이고, 갑옷과 검을 좋아합니다. 소녀 캐릭터가 적은 이유는 아직 제가 자유로운 발상으로 그릴 수 없기 때문인데, 앞으로 해결해야 할 과제입니다. 연습을 많이 해야겠습니다.

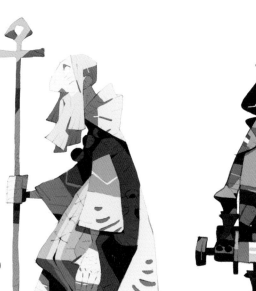

**Le Coq Chevaliers**
수탉 기사

**Gushnasaph**
구슈나사프
(동방의 세 박사로부터)

수탉과 프랑스의 삼색기를
활용한 캐릭터입니다

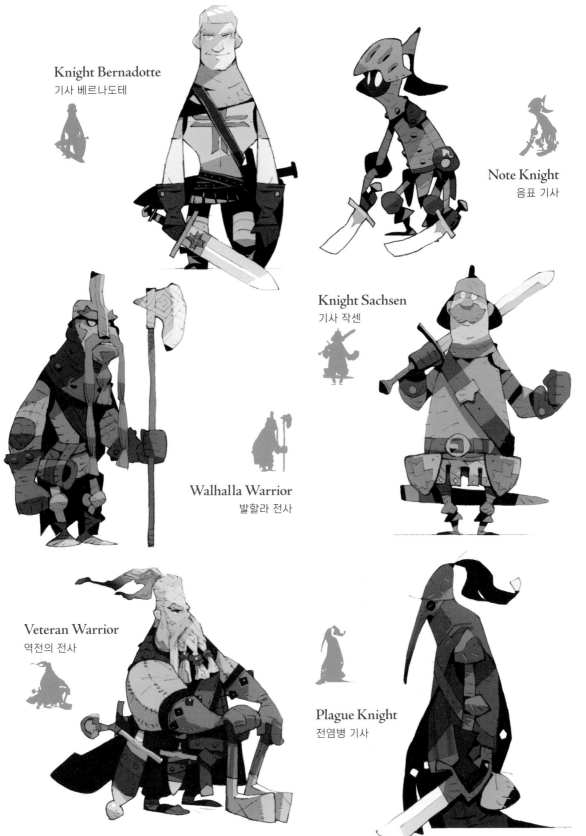

**Knight Bernadotte**
기사 베르나도테

**Note Knight**
음표 기사

**Knight Sachsen**
기사 작센

**Walhalla Warrior**
발할라 전사

**Veteran Warrior**
역전의 전사

**Plague Knight**
전염병 기사

79

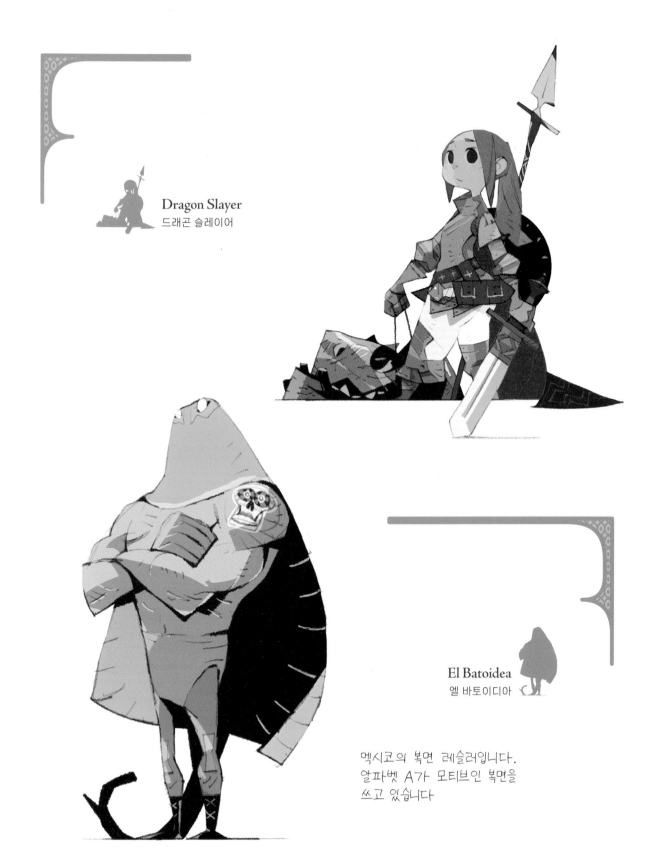

**Dragon Slayer**
드래곤 슬레이어

**El Batoidea**
엘 바토이디아

멕시코의 복면 레슬러입니다.
알파벳 A가 모티브인 복면을
쓰고 있습니다

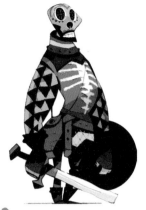

 **Mexican Skeleton**
멕시칸 해골 병사

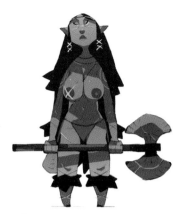

**Amazones**
아마조네스

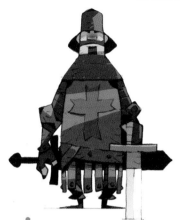

 **Castle Soldier**
성곽 수비병

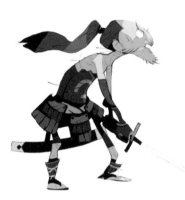

**Ashigaru**
경보병

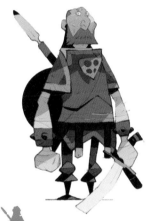

 **Warrior Dumbarton**
전사 덤버턴

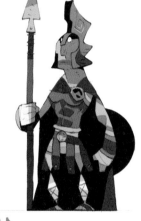

 **Roman Soldier**
로마 병사

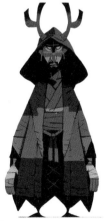

 **Monk**
수도승

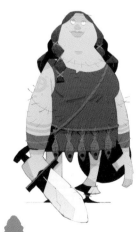

 **Female Warrior**
여전사

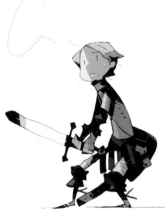

 **Scared Knight**
겁쟁이 기사

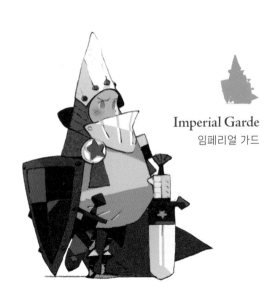

**Imperial Garde**
임페리얼 가드

**Wise Man**
현자

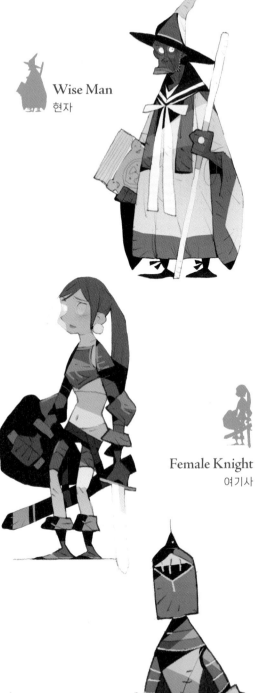

**Kung fu Boy**
쿵후 소년

**Female Knight**
여기사

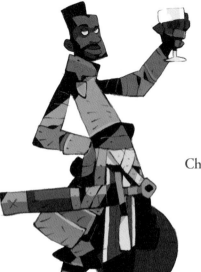

**Cheers Knight**
건배 기사

**Blue Knight**
청기사

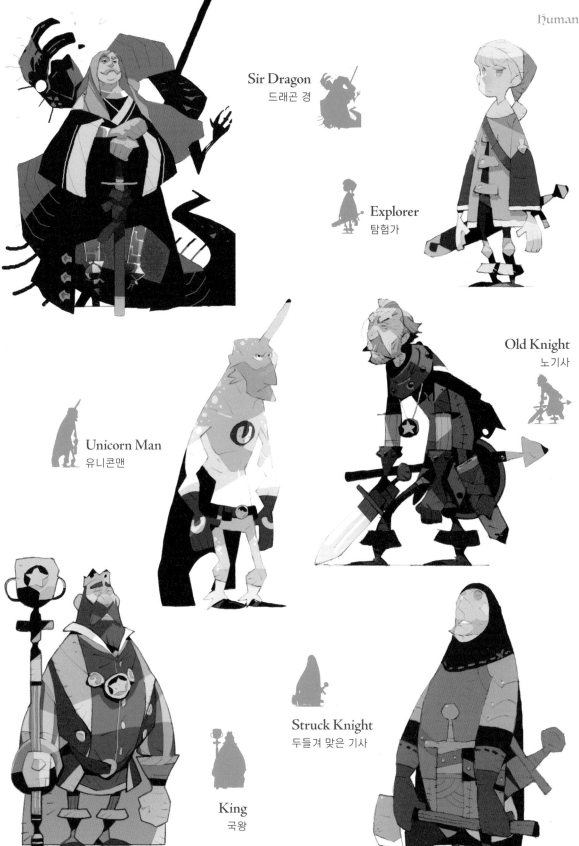

Sir Dragon
드래곤 경

Explorer
탐험가

Old Knight
노기사

Unicorn Man
유니콘맨

King
국왕

Struck Knight
두들겨 맞은 기사

83

그냥 말을 탄 기사지만,
잘린 거인 손을 그려 넣으면 배경
이야기를 상상할 수 있습니다

**Giant Slayer**
거인 사냥꾼

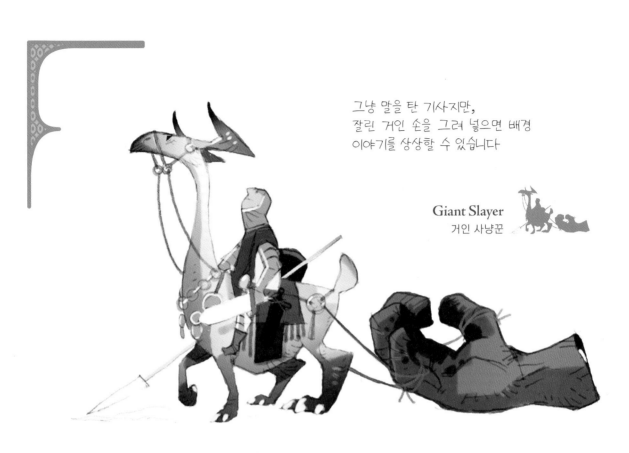

**Knight Maghreb**
기사 마그레브

상당히 주인공에 가까운 캐릭터를
그렸습니다. 특징 중 하나인 긴
머리카락은 3D로 모델링했을 때를
고려해서 디자인했습니다

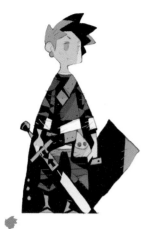

**Knight Arlon**
기사 아를롱

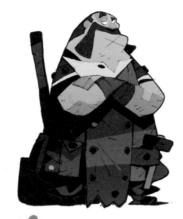

**Blacksmith**
대장장이

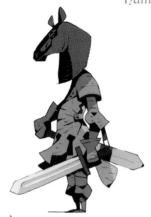

**Horse Head Knight**
말머리 기사

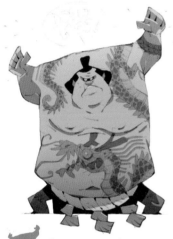

**Sumo Wrestler**
스모 선수

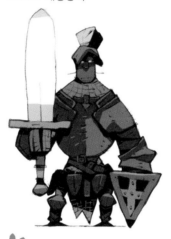

**Knight Balrog**
기사 발로그

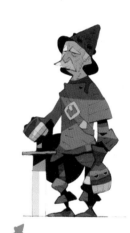

**Skilled Knight**
숙련된 기사

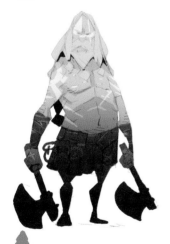

**Tomahawk Viking**
토마호크 바이킹

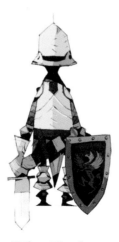

**White Knight**
백기사

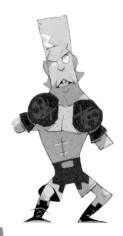

**Thunder Joe**
썬더 조

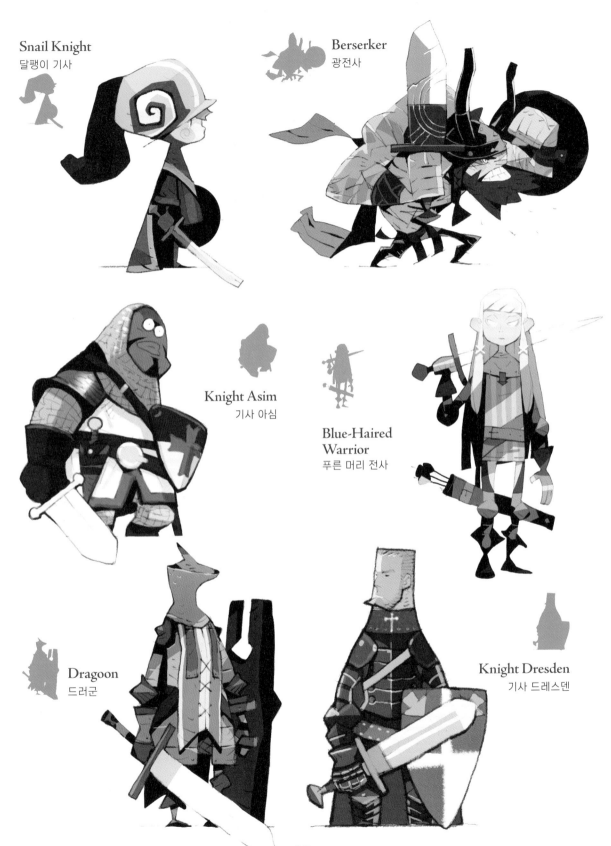

Snail Knight
달팽이 기사

Berserker
광전사

Knight Asim
기사 아심

Blue-Haired
Warrior
푸른 머리 전사

Dragoon
드러군

Knight Dresden
기사 드레스덴

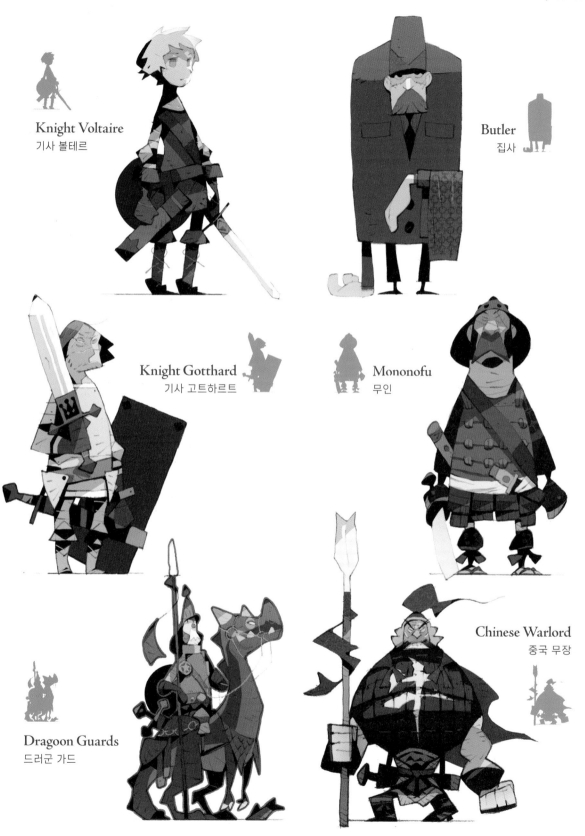

**Knight Voltaire**
기사 볼테르

**Butler**
집사

**Knight Gotthard**
기사 고트하르트

**Mononofu**
무인

**Dragoon Guards**
드러군 가드

**Chinese Warlord**
중국 무장

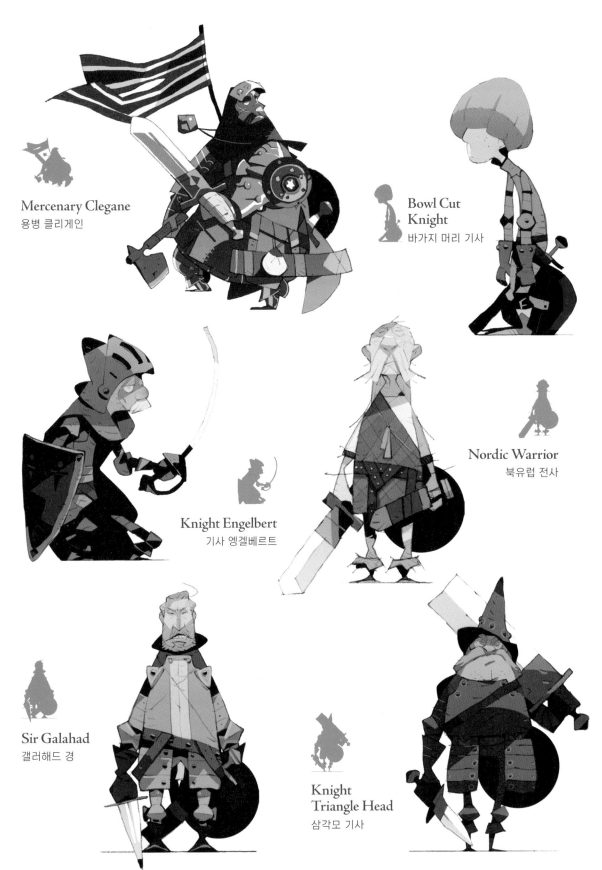

**Mercenary Clegane**
용병 클리게인

**Bowl Cut Knight**
바가지 머리 기사

**Knight Engelbert**
기사 엥겔베르트

**Nordic Warrior**
북유럽 전사

**Sir Galahad**
갤러해드 경

**Knight Triangle Head**
삼각모 기사

Bishop Knight
비숍 나이트

Pawn
보병

Paladin
성기사

Girl Warrior
소녀 전사

Sage
the Dead leaf
낙엽 현자

Cleric Knight
신관 기사

## Orange Knight
오렌지 기사

빨간색과 주황색은 밝은 성격의 캐릭터나
주인공을 표현하기 좋은 색이라고
생각합니다

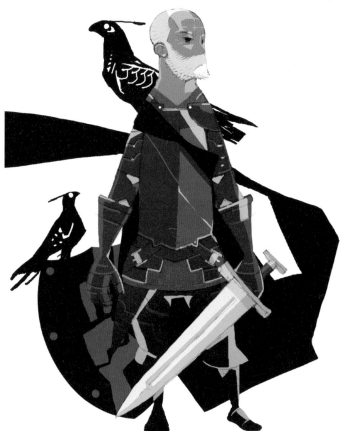

## Eaglesmith Knight
응사 기사

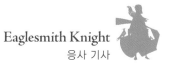

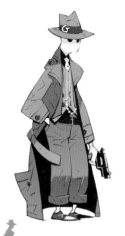

**Ghost Gentleman**
유령 신사

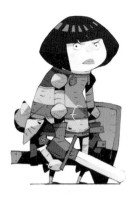

**Bobbed Knight**
단발머리 기사

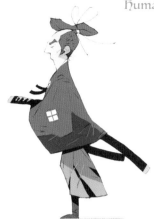

**Topknot Samurai**
상투를 튼 사무라이

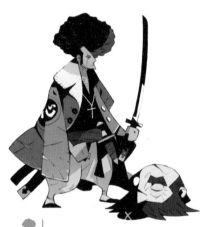

**Decapitation Afro**
참수하는 아프로

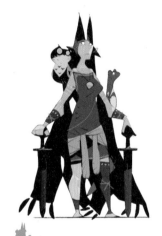

**Amazoness Queen**
아마조네스 여왕

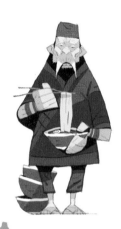

**Ramen Man**
라면맨

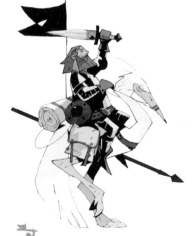

**Heron Rider**
왜가리 기병

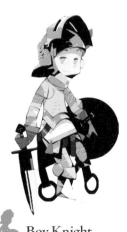

**Boy Knight**
소년 기사

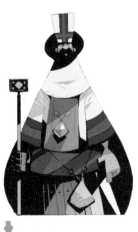

**Minister**
대신

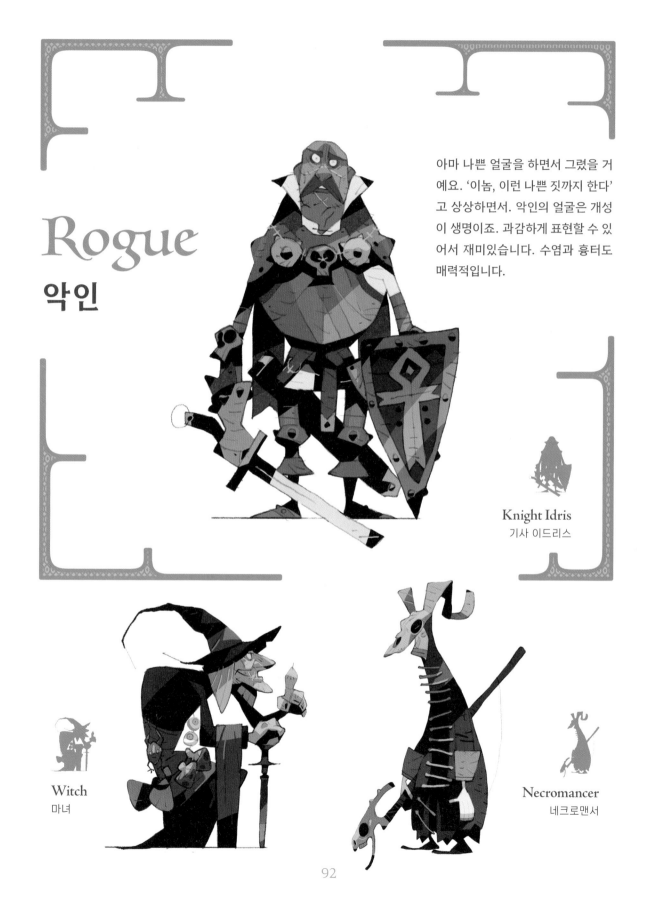

# Rogue
## 악인

아마 나쁜 얼굴을 하면서 그렸을 거예요. '이놈, 이런 나쁜 짓까지 한다'고 상상하면서. 악인의 얼굴은 개성이 생명이죠. 과감하게 표현할 수 있어서 재미있습니다. 수염과 흉터도 매력적입니다.

**Knight Idris**
기사 이드리스

**Witch**
마녀

**Necromancer**
네크로맨서

 **King Slayer**
국왕 시해자

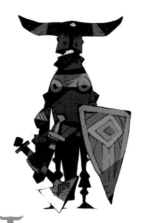

**Cyclops Knight**
키클롭스 기사

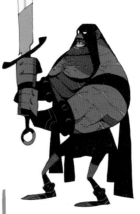

**Executor**
사형 집행자

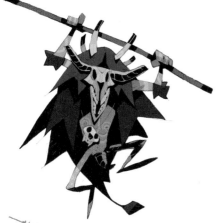

 **Bone Shaman**
해골 샤먼

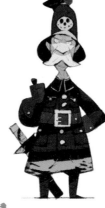

 **Baron Konstanty**
콘스탄티 남작

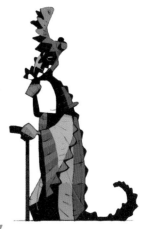

 **Sebek Priest**
세베크 사제

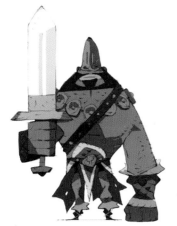

 **Golyat**
골리앗

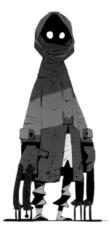

 **Black Claw**
검은 발톱

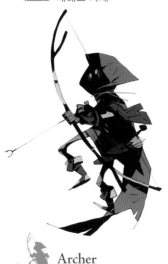

**Archer**
궁수

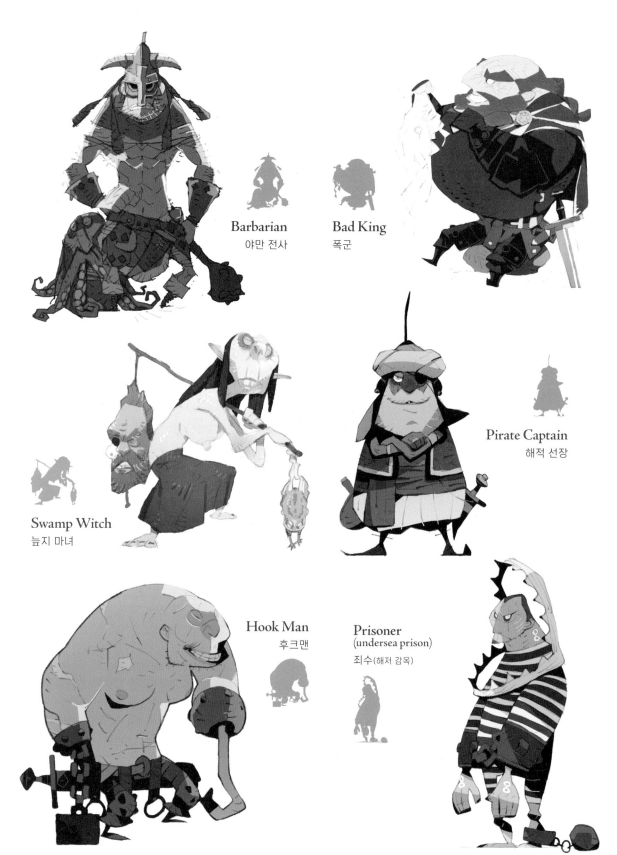

Barbarian
야만 전사

Bad King
폭군

Swamp Witch
늪지 마녀

Pirate Captain
해적 선장

Hook Man
후크맨

Prisoner
(undersea prison)
죄수(해저 감옥)

94

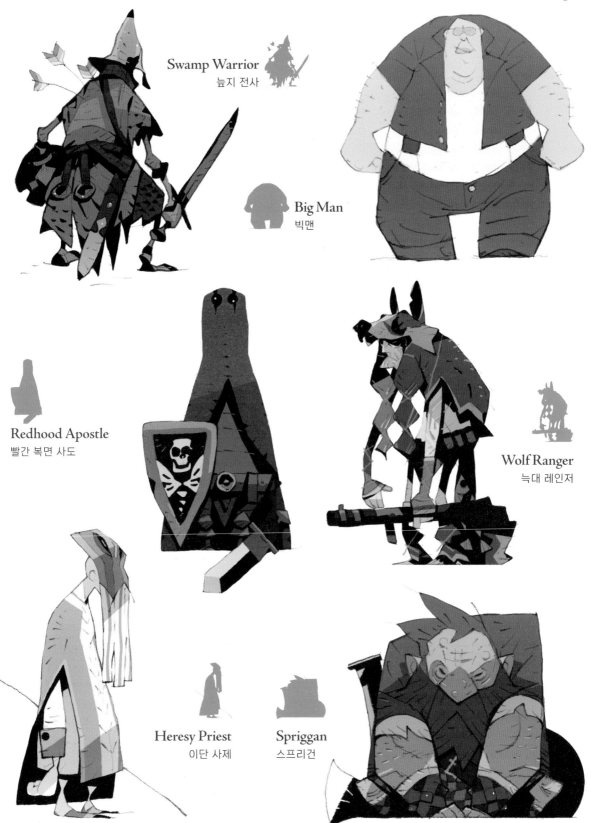

Swamp Warrior
늪지 전사

Big Man
빅맨

Redhood Apostle
빨간 복면 사도

Wolf Ranger
늑대 레인저

Heresy Priest
이단 사제

Spriggan
스프리건

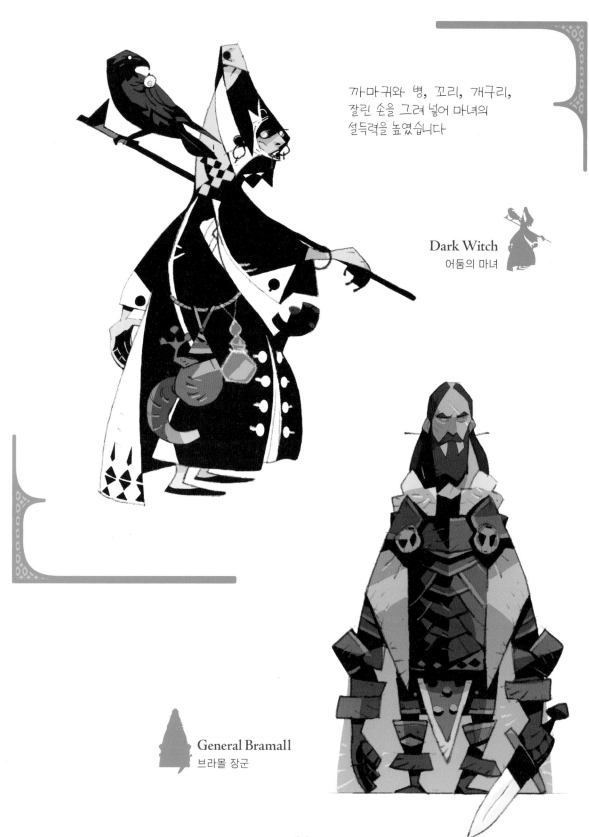

까마귀와 병, 꼬리, 개구리,
잘린 손을 그려 넣어 마녀의
설득력을 높였습니다

**Dark Witch**
어둠의 마녀

**General Bramall**
브라몰 장군

 **Baron Penguin**
펭귄 남작

**Catfish Warrior**
메기 문신 전사

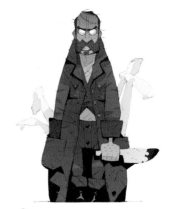

**Jack the Ripper**
잭 더 리퍼

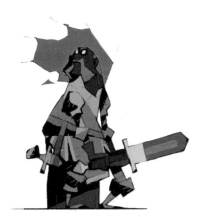

**Torch Knight**
 횃불 기사

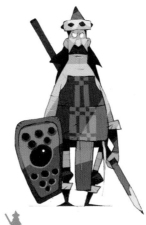

**Nomadic Warrior**
유목 전사

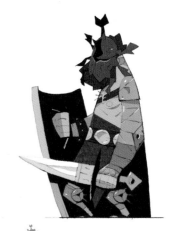

**Beetle Gladiator**
딱정벌레 검투사

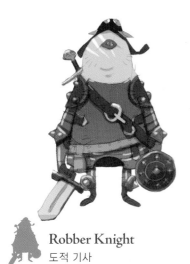

**Robber Knight**
도적 기사

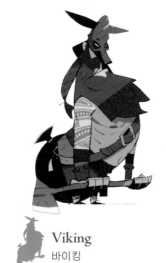

**Viking**
바이킹

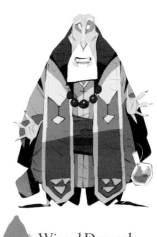

 **Wizard Donegal**
도니골 마법사

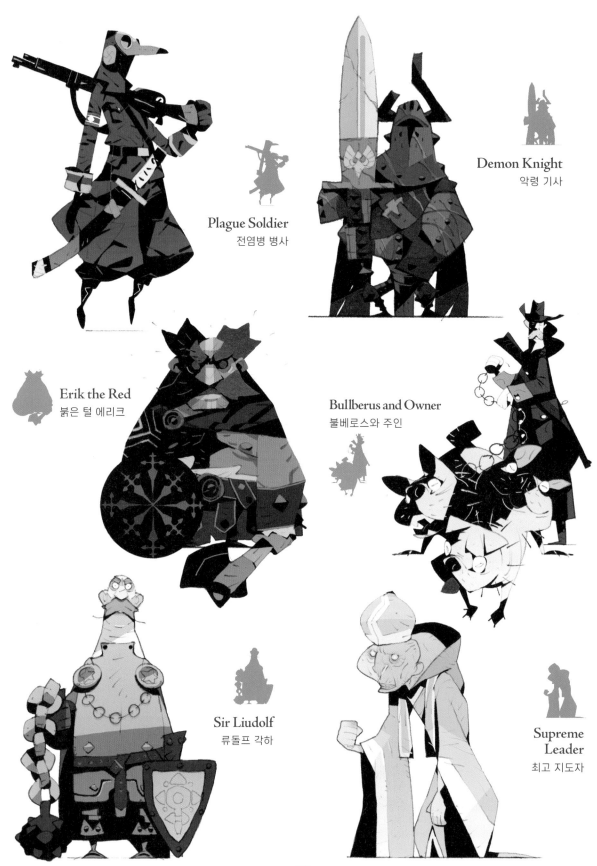

Plague Soldier
전염병 병사

Demon Knight
악령 기사

Erik the Red
붉은 털 에리크

Bullberus and Owner
불베로스와 주인

Sir Liudolf
류돌프 각하

Supreme
Leader
최고 지도자

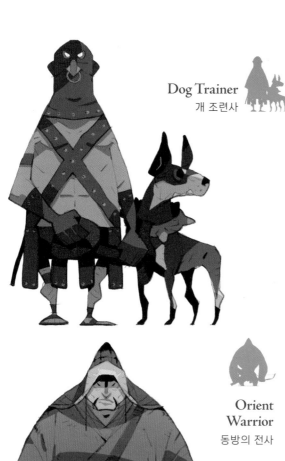

Dog Trainer
개 조련사

Dark Alchemist
어둠의 연금술사

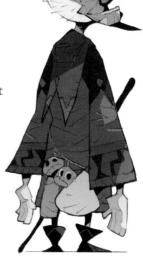

Orient
Warrior
동방의 전사

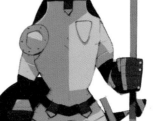

Imperial
Soldier
제국 병사

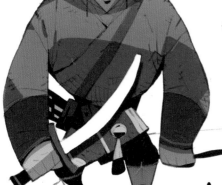

Anubis Warrior
아누비스 전사

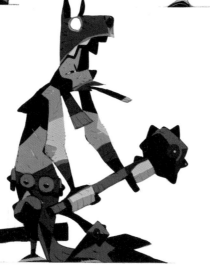

Scar Man
스카맨

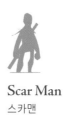

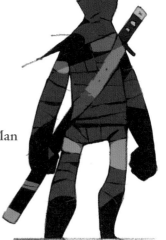

# Demon

## 악마

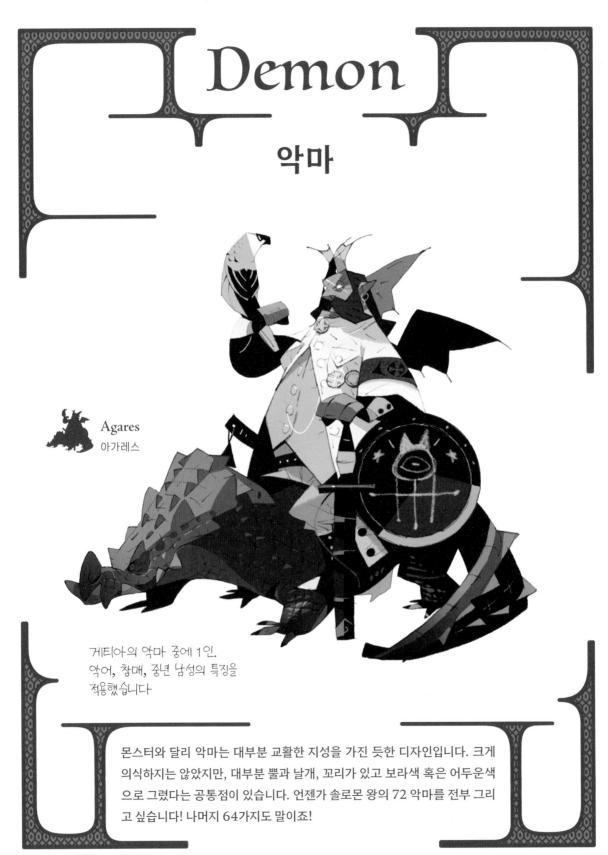

**Agares**
아가레스

게티아의 악마 중에 1인.
악어, 참매, 중년 남성의 특징을
적용했습니다

몬스터와 달리 악마는 대부분 교활한 지성을 가진 듯한 디자인입니다. 크게
의식하지는 않았지만, 대부분 뿔과 날개, 꼬리가 있고 보라색 혹은 어두운색
으로 그렸다는 공통점이 있습니다. 언젠가 솔로몬 왕의 72 악마를 전부 그리
고 싶습니다! 나머지 64가지도 말이죠!

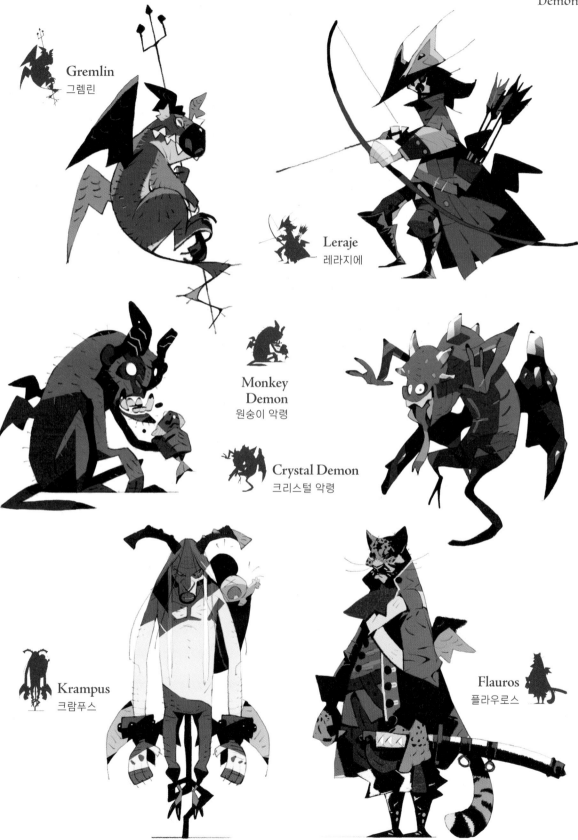

Gremlin
그렘린

Leraje
레라지에

Monkey
Demon
원숭이 악령

Crystal Demon
크리스털 악령

Krampus
크람푸스

Flauros
플라우로스

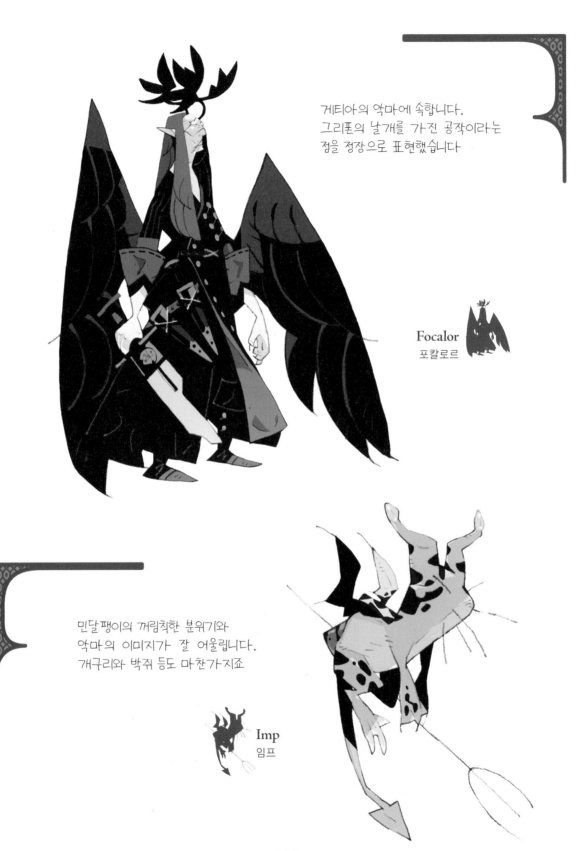

게티아의 악마에 속합니다.
그리폰의 날개를 가진 공작이라는
점을 정장으로 표현했습니다

**Focalor**
포칼로르

민달팽이의 꺼림칙한 분위기와
악마의 이미지가 잘 어울립니다.
개구리와 박쥐 등도 마찬가지죠

**Imp**
임프

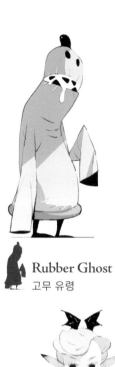

**Rubber Ghost**
고무 유령

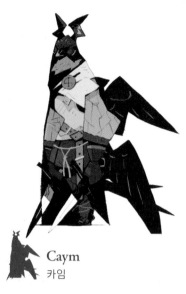

**Caym**
카임

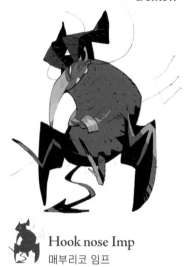

**Hook nose Imp**
매부리코 임프

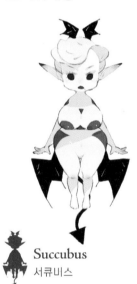

**Succubus**
서큐버스

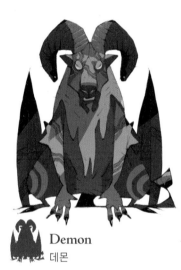

**Demon**
데몬

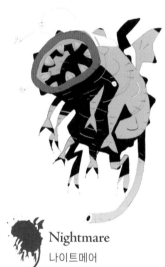

**Nightmare**
나이트메어

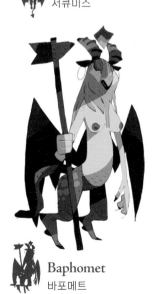

**Baphomet**
바포메트

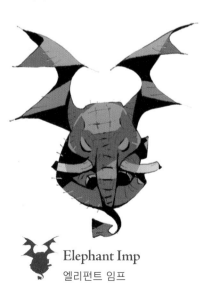

**Elephant Imp**
엘리펀트 임프

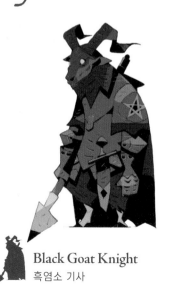

**Black Goat Knight**
흑염소 기사

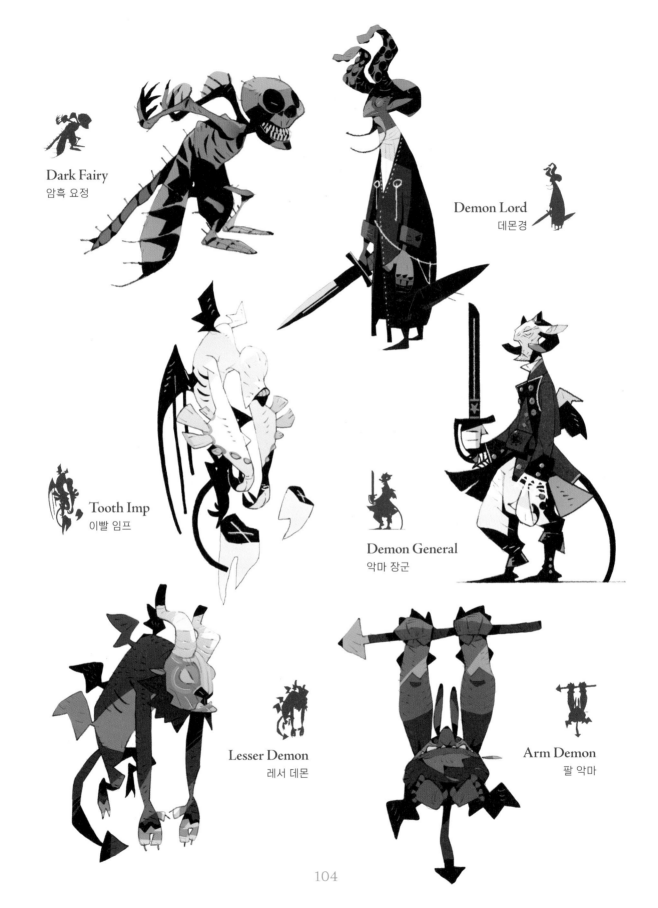

**Dark Fairy**
암흑 요정

**Demon Lord**
데몬경

**Tooth Imp**
이빨 임프

**Demon General**
악마 장군

**Lesser Demon**
레서 데몬

**Arm Demon**
팔 악마

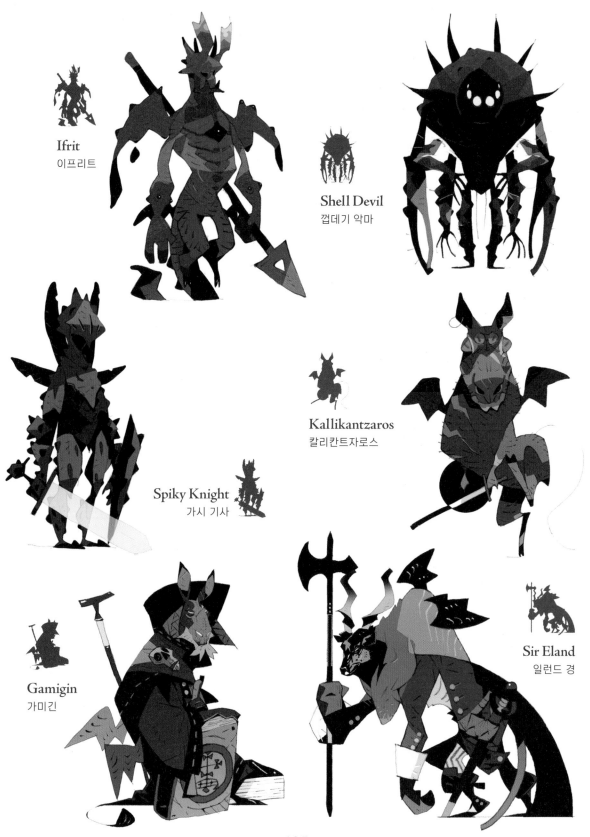

Ifrit
이프리트

Shell Devil
껍데기 악마

Spiky Knight
가시 기사

Kallikantzaros
칼리칸트자로스

Gamigin
가미긴

Sir Eland
일런드 경

105

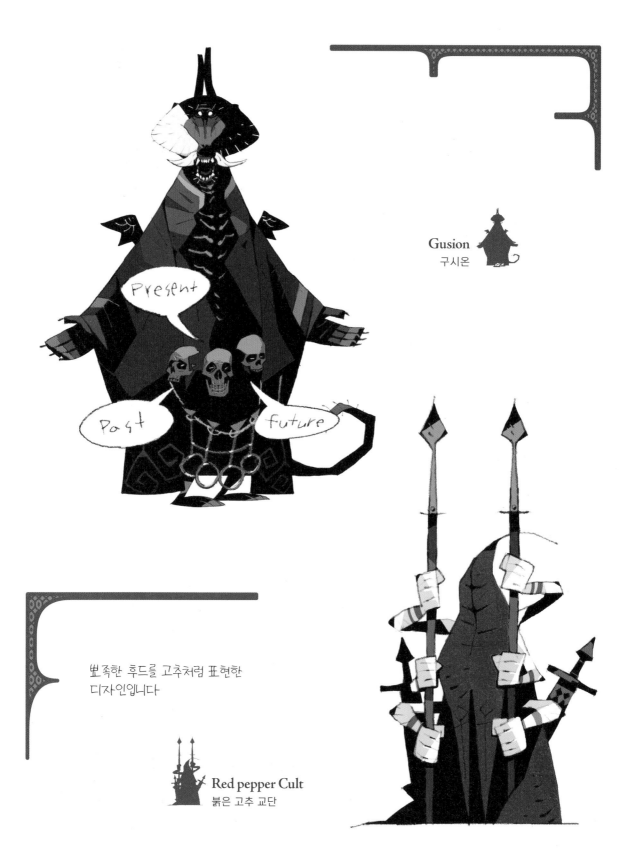

**Gusion**
구시온

뾰족한 후드를 고추처럼 표현한
디자인입니다

**Red pepper Cult**
붉은 고추 교단

106

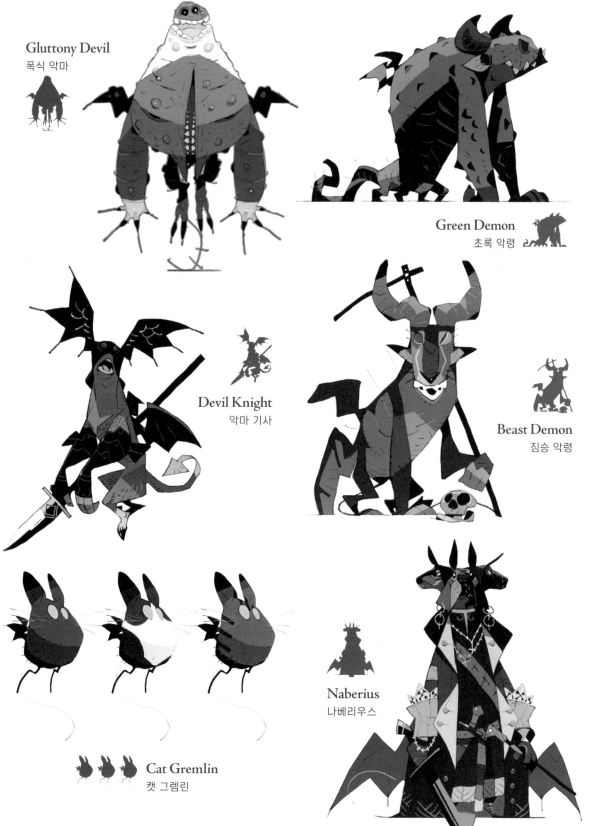

Gluttony Devil
폭식 악마

Green Demon
초록 악령

Devil Knight
악마 기사

Beast Demon
짐승 악령

Cat Gremlin
캣 그렘린

Naberius
나베리우스

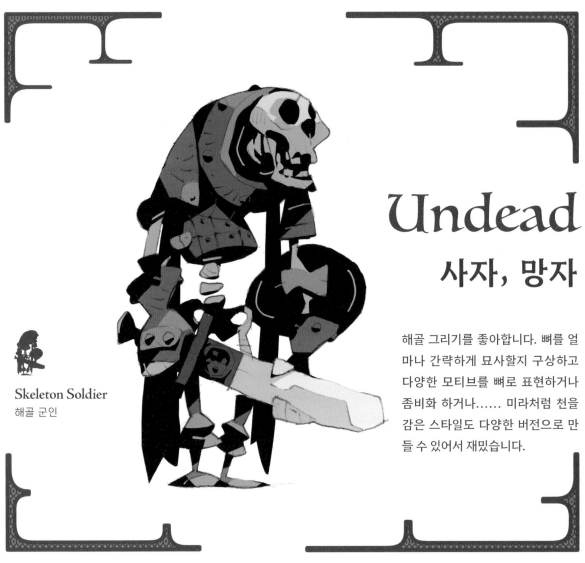

# Undead
## 사자, 망자

해골 그리기를 좋아합니다. 뼈를 얼마나 간략하게 묘사할지 구상하고 다양한 모티브를 뼈로 표현하거나 좀비화 하거나…… 미라처럼 천을 감은 스타일도 다양한 버전으로 만들 수 있어서 재밌습니다.

**Skeleton Soldier**
해골 군인

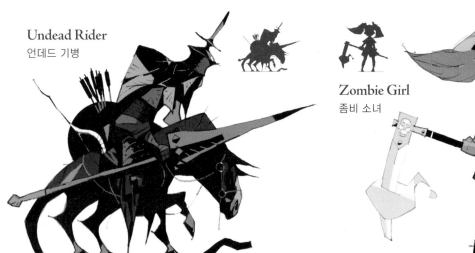

**Undead Rider**
언데드 기병

**Zombie Girl**
좀비 소녀

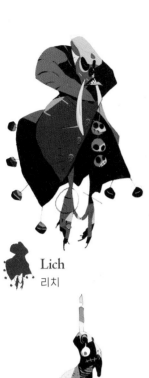

**Lich**
리치

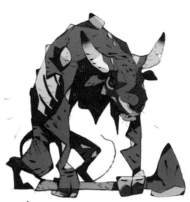
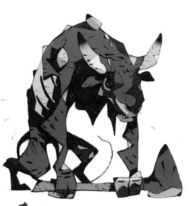

**Minotaur Zombie**
미노타우로스 좀비

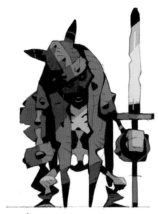

**Undead Knight**
언데드 기사

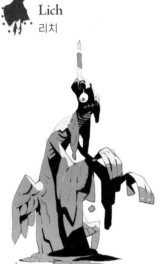

**Mud Man**
머드맨

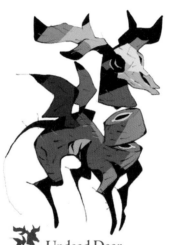

**Undead Deer**
언데드 사슴

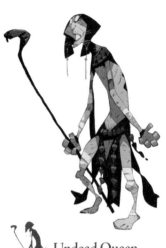

**Undead Queen**
언데드 여왕

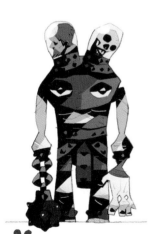

**Twins Homunculus**
트윈 호문쿨루스

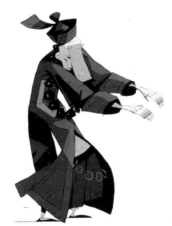

**Jiang Shi**
강시

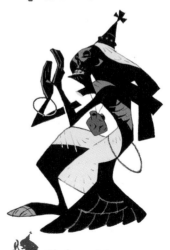

**Skeleton Mage**
해골 도사

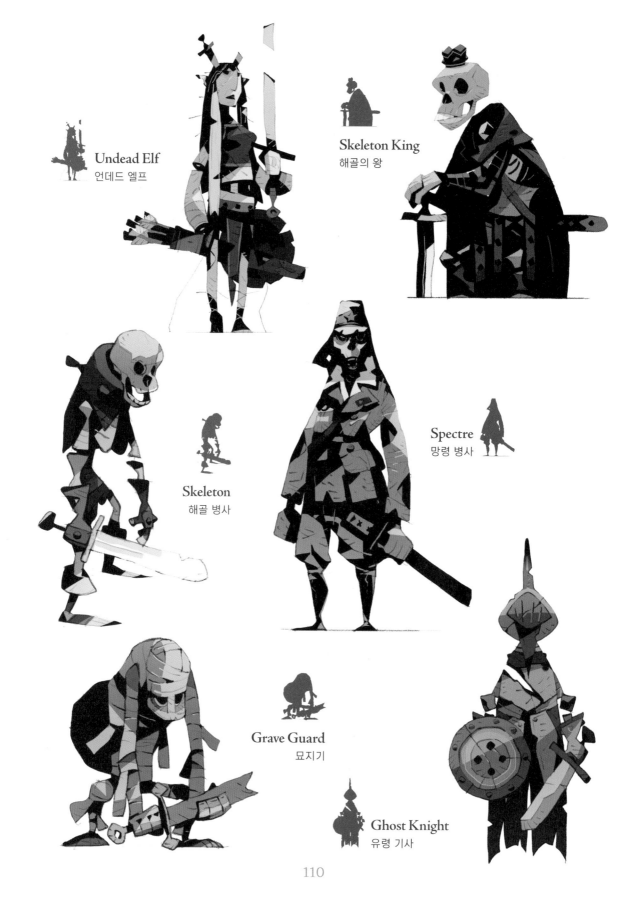

Undead Elf
언데드 엘프

Skeleton King
해골의 왕

Skeleton
해골 병사

Spectre
망령 병사

Grave Guard
묘지기

Ghost Knight
유령 기사

110

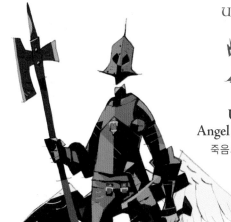

**Undead
Angel Knight**
죽음의 천기사

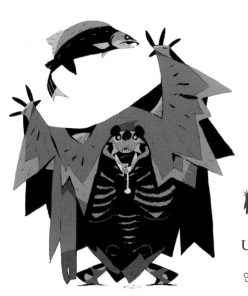

**Undead
Bear**
언데드 곰

**Ghoul**
구울

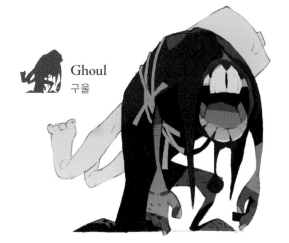

**living Armor**
리빙 아머

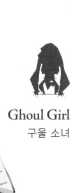

**Ghoul Girl**
구울 소녀

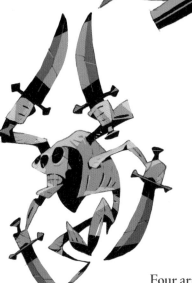

**Four arms Skeleton**
네 팔 스켈레톤

111

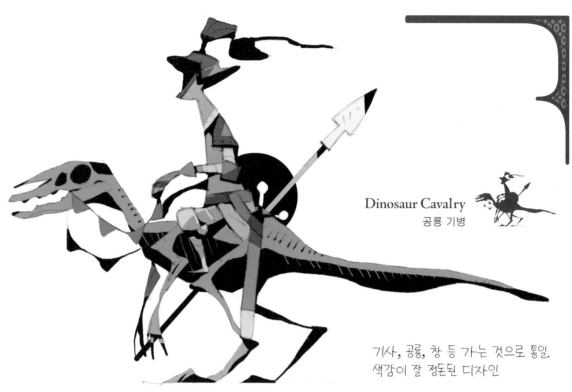

### Dinosaur Cavalry
공룡 기병

기사, 공룡, 창 등 가는 것으로 통일.
색감이 잘 정돈된 디자인

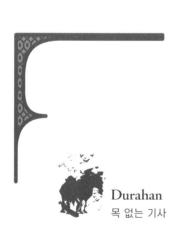

### Durahan
목 없는 기사

핼러윈 용으로 그린 것입니다.
언데드 말의 갈기털을 푸른 화염으로 그리면
불길함이 생깁니다

**Living Knight**
리빙 나이트

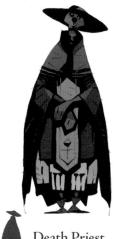

 **Death Priest**
죽음의 사제

**Banshee**
밴시

**Hammal**
짐꾼

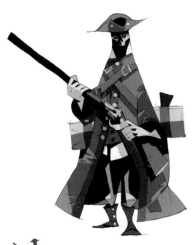

**Skeleton Jaeger**
해골 저격병

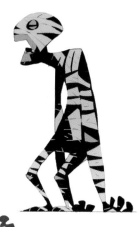

**Mummy**
미라

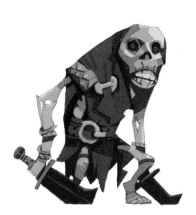

 **Dagger Skeleton**
단검 해골 병사

**Zombie Hound**
좀비 하운드

**Sir Philip**
필립 경

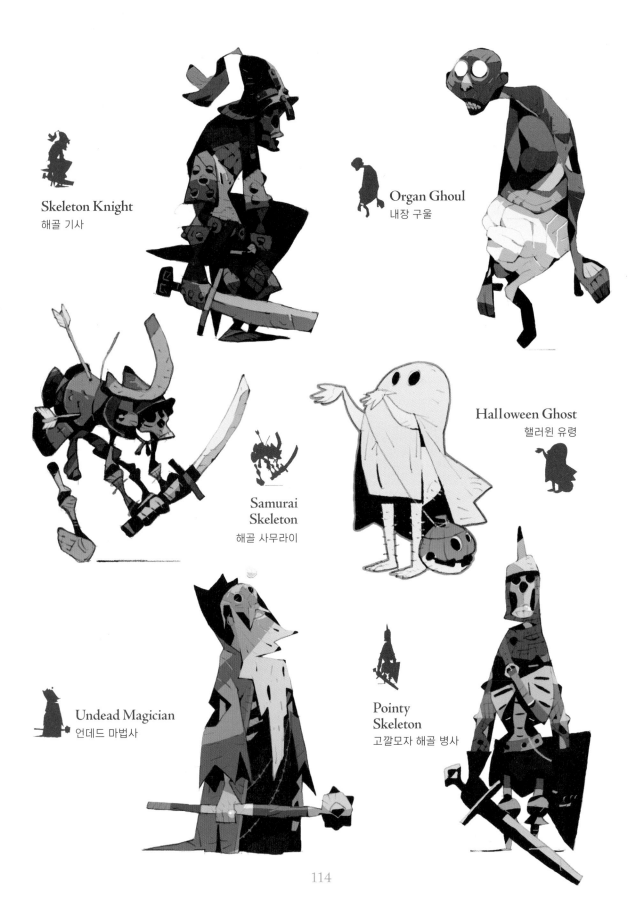

**Skeleton Knight**
해골 기사

**Organ Ghoul**
내장 구울

**Samurai Skeleton**
해골 사무라이

**Halloween Ghost**
핼러윈 유령

**Undead Magician**
언데드 마법사

**Pointy Skeleton**
고깔모자 해골 병사

114

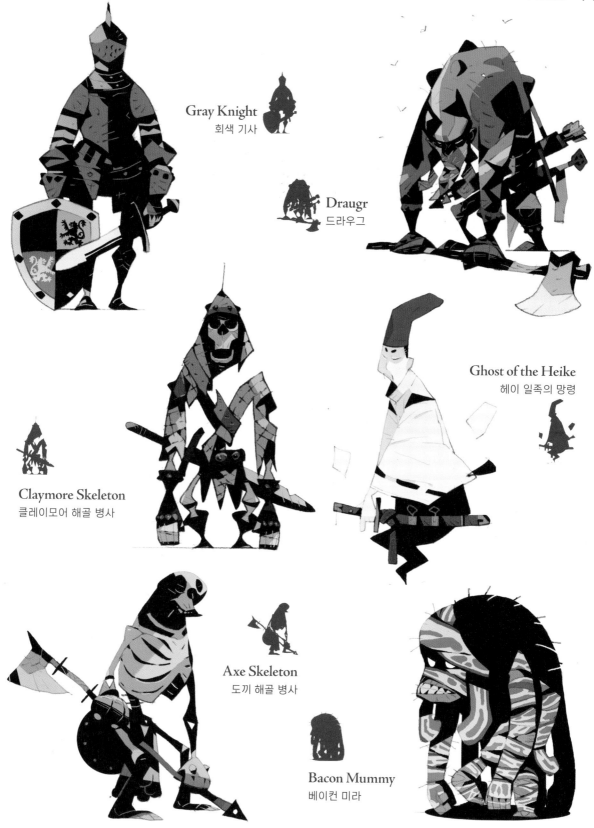

Gray Knight
회색 기사

Draugr
드라우그

Ghost of the Heike
헤이 일족의 망령

Claymore Skeleton
클레이모어 해골 병사

Axe Skeleton
도끼 해골 병사

Bacon Mummy
베이컨 미라

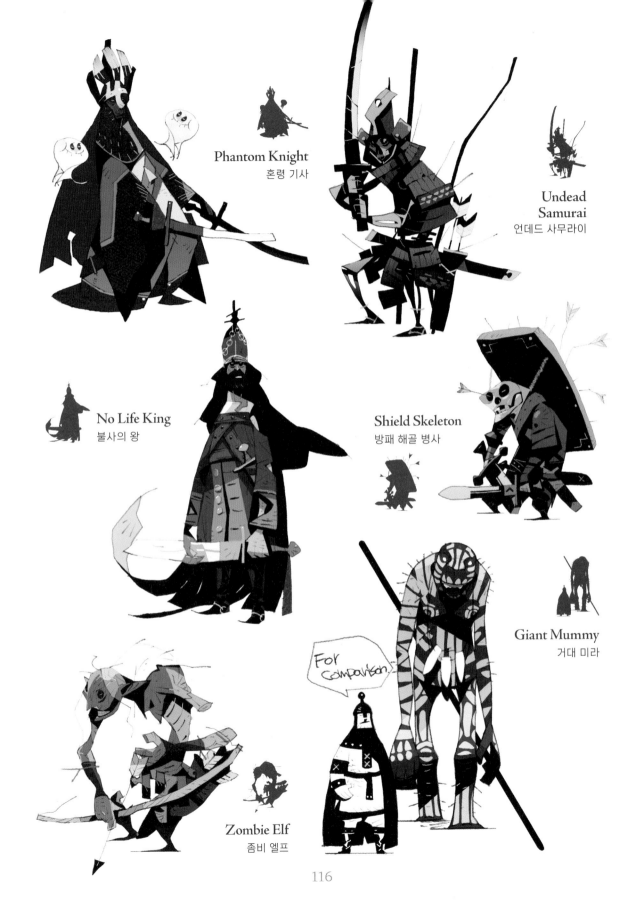

**Phantom Knight**
혼령 기사

**Undead Samurai**
언데드 사무라이

**No Life King**
불사의 왕

**Shield Skeleton**
방패 해골 병사

**Giant Mummy**
거대 미라

For Comparison

**Zombie Elf**
좀비 엘프

**Skeleton General**
해골 장군

**Samurai Zombie**
사무라이 좀비

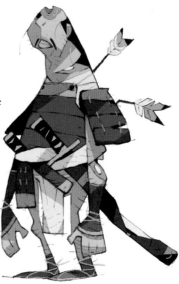

**Undead Angel**
언데드 천사

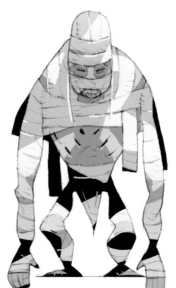

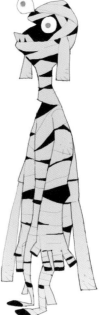

**Carrion Mummy**
부패한 미라

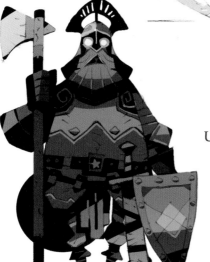

**Undead Viking**
언데드 바이킹

**Eyeball Mummy**
눈알 미라

# Plant & Food

## 식물, 음식

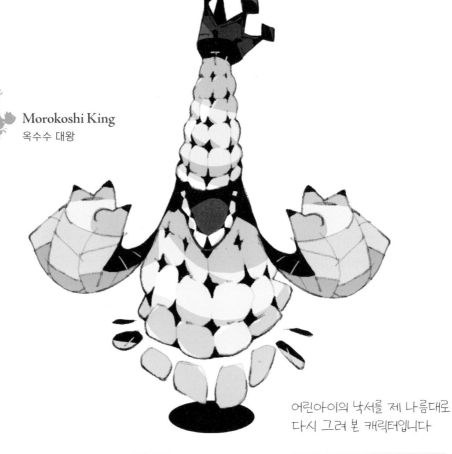

Morokoshi King
옥수수 대왕

어린아이의 낙서를 제 나름대로
다시 그려 본 캐릭터입니다

식물과 음식을 몬스터화 하면서 모티브가 일반적으로 얼마나 알려져 있는지를 생각합니다. 잘 알려지지 않았거나 이미지를 떠올리기 어려우면 정체 모를 존재가 되고 맙니다. 마니아적인 독특한 모티브를 좋아하지만, 보는 사람이 못 알아 보면 의미가 없으니까요.

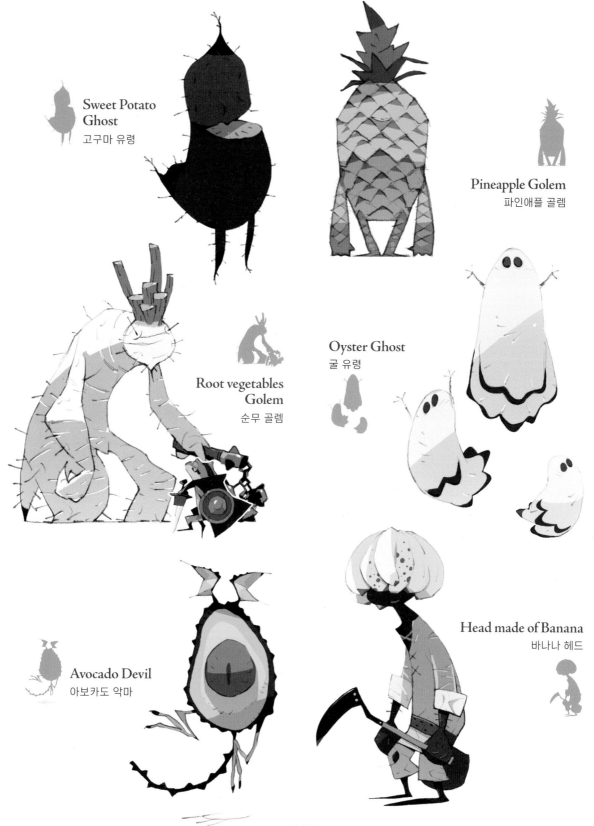

Sweet Potato
Ghost
고구마 유령

Pineapple Golem
파인애플 골렘

Root vegetables
Golem
순무 골렘

Oyster Ghost
굴 유령

Head made of Banana
바나나 헤드

Avocado Devil
아보카도 악마

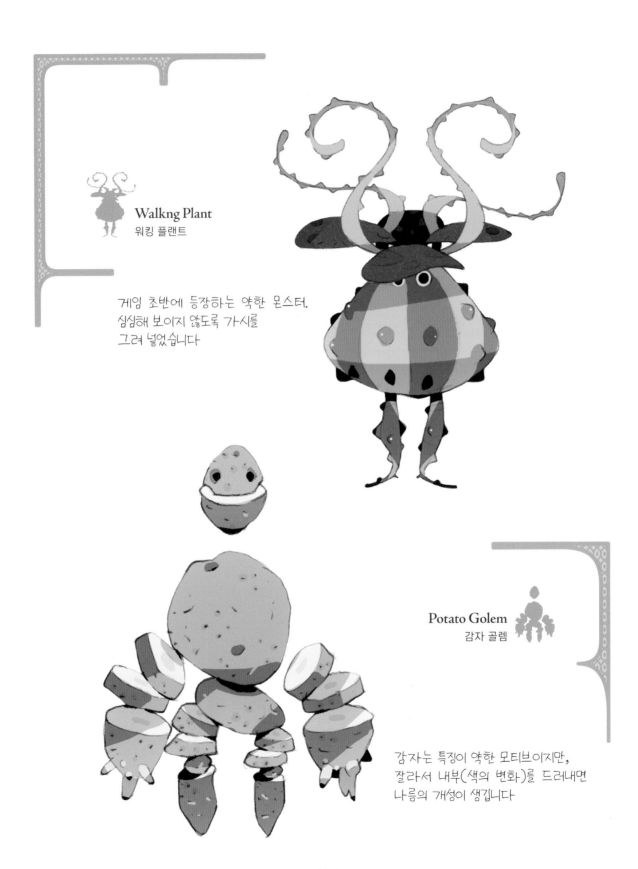

**Walkng Plant**
워킹 플랜트

게임 초반에 등장하는 약한 몬스터.
심심해 보이지 않도록 가시를
그려 넣었습니다

**Potato Golem**
감자 골렘

감자는 특징이 약한 모티브이지만,
잘라서 내부(색의 변화)를 드러내면
나름의 개성이 생깁니다

120

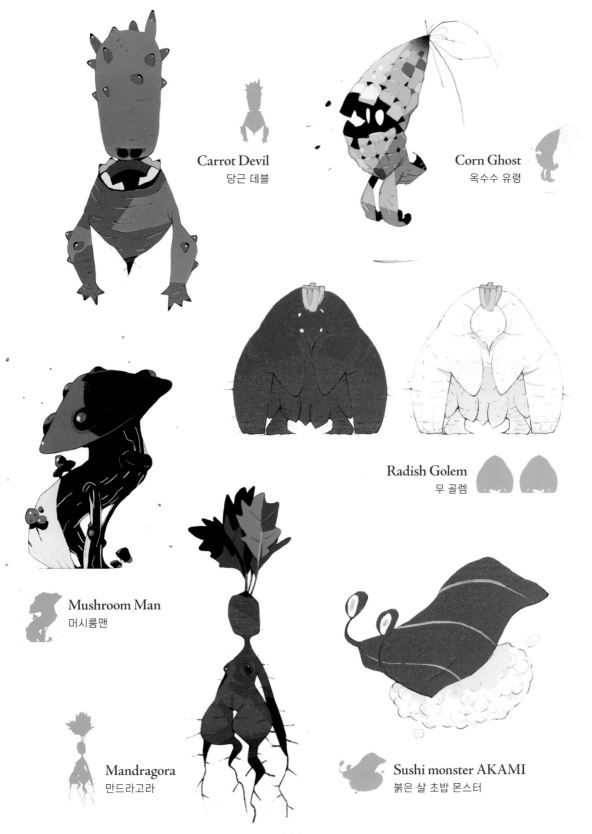

**Carrot Devil**
당근 데블

**Corn Ghost**
옥수수 유령

**Radish Golem**
무 골렘

**Mushroom Man**
머시룸맨

**Mandragora**
만드라고라

**Sushi monster AKAMI**
붉은 살 초밥 몬스터

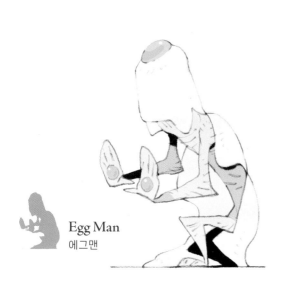

**Egg Man**
에그맨

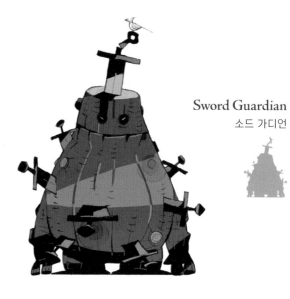

**Sword Guardian**
소드 가디언

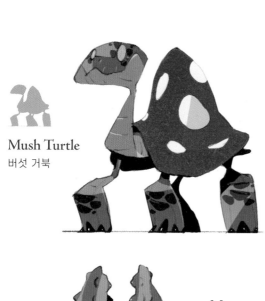

**Mush Turtle**
버섯 거북

**Cactus Lizard**
선인장 도마뱀

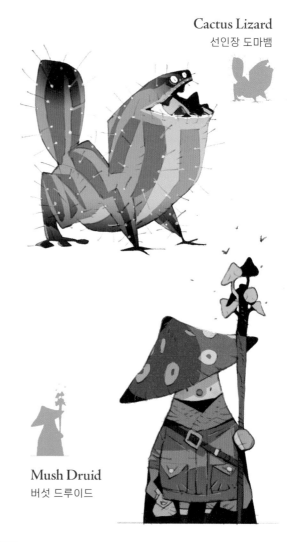

**Maneater**
식인 식물

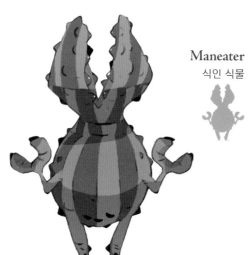

**Mush Druid**
버섯 드루이드

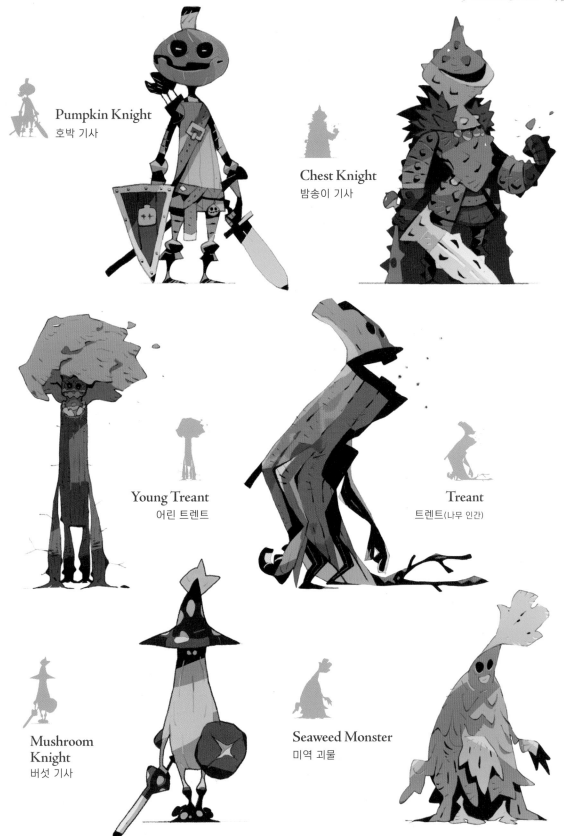

**Pumpkin Knight**
호박 기사

**Chest Knight**
밤송이 기사

**Young Treant**
어린 트렌트

**Treant**
트렌트(나무 인간)

**Mushroom
Knight**
버섯 기사

**Seaweed Monster**
미역 괴물

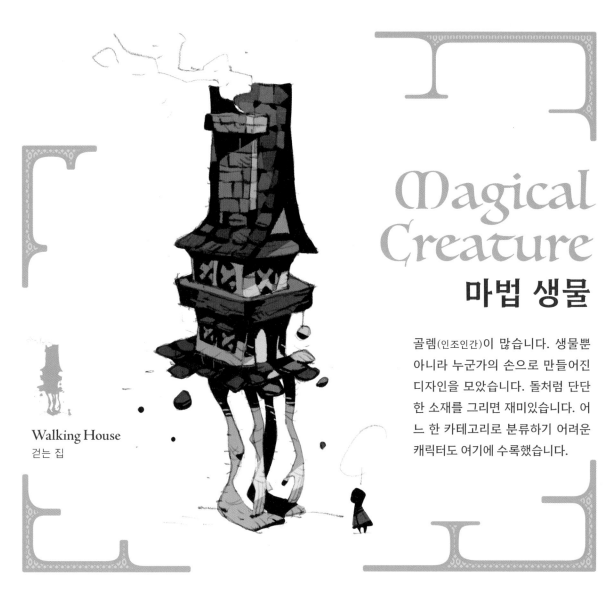

# Magical Creature
## 마법 생물

골렘(인조인간)이 많습니다. 생물뿐 아니라 누군가의 손으로 만들어진 디자인을 모았습니다. 돌처럼 단단한 소재를 그리면 재미있습니다. 어느 한 카테고리로 분류하기 어려운 캐릭터도 여기에 수록했습니다.

**Walking House**
걷는 집

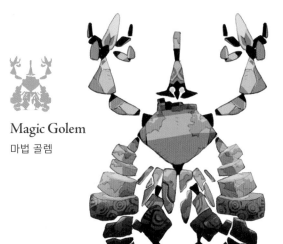

**Magic Golem**
마법 골렘

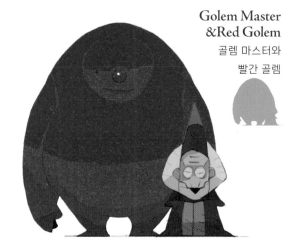

**Golem Master &Red Golem**
골렘 마스터와
빨간 골렘

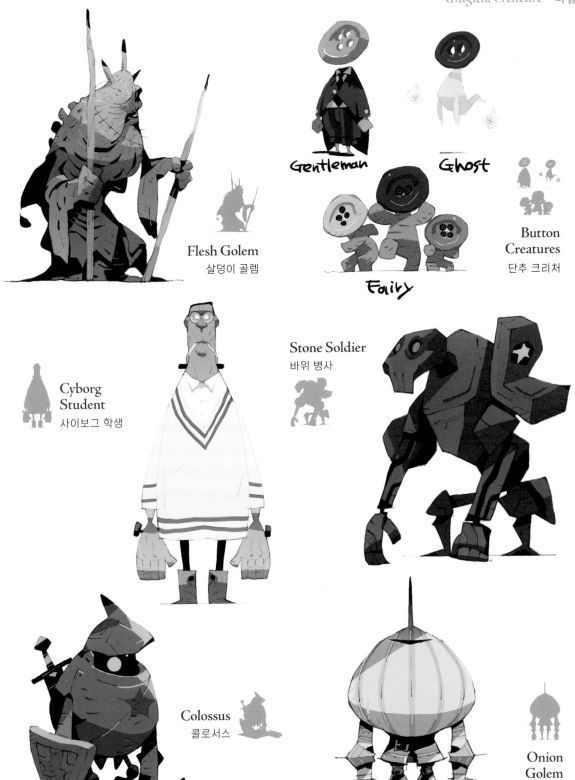

Gentleman

Ghost

Fairy

Button
Creatures
단추 크리처

Flesh Golem
살덩이 골렘

Cyborg
Student
사이보그 학생

Stone Soldier
바위 병사

Colossus
콜로서스

Onion
Golem
양파 골렘

125

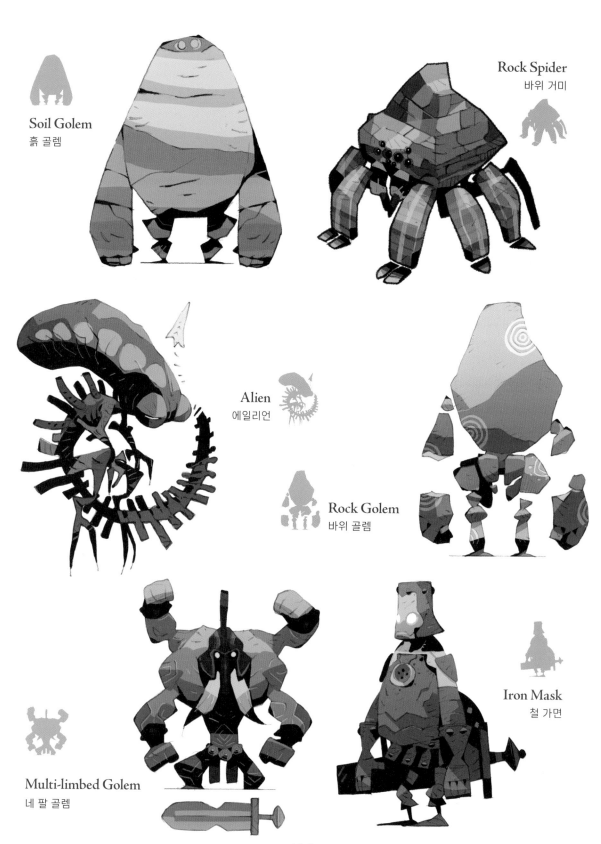

Soil Golem
흙 골렘

Rock Spider
바위 거미

Alien
에일리언

Rock Golem
바위 골렘

Multi-limbed Golem
네 팔 골렘

Iron Mask
철 가면

126

## Concrete Golem
콘크리트 골렘

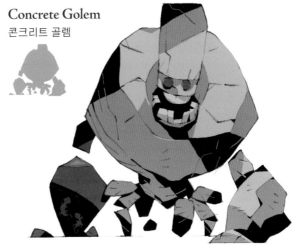

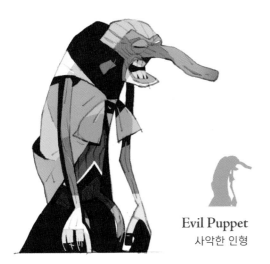

### Evil Puppet
사악한 인형

### Mr. Brain
미스터 브레인

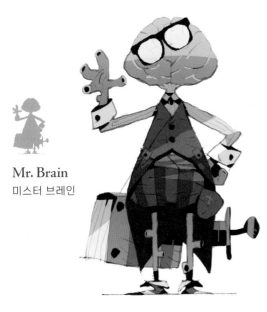

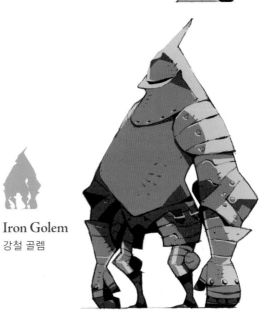

### Iron Golem
강철 골렘

### Crystal Warrior
크리스털 전사

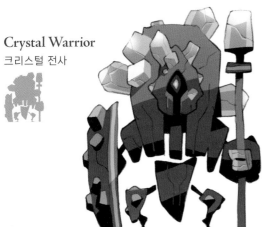

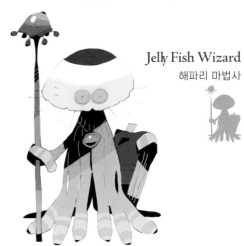

### Jelly Fish Wizard
해파리 마법사

# Chapter 2

Idea Note, Design Process
아이디어 노트, 디자인 프로세스

# 캐릭터는 이미지를 조합해서
# 디자인한다

## 테마 1  쥐를 의인화한다

### 이미지 구상하기

쥐의 이미지
- 날렵하다
- 교활하다
- 비열하다
- 더럽다
- 무리 짓는다

모티브가 될 수 있는
쥐의 종류
- 생쥐
- 햄스터
- 모르모트
- 뛰는쥐
- 별거숭이 두더지쥐

도적 ＋ 생쥐

그래!
생쥐 도적으로 하자!

단검, 후드, 망토 등
도적다운 요소를 더한다.

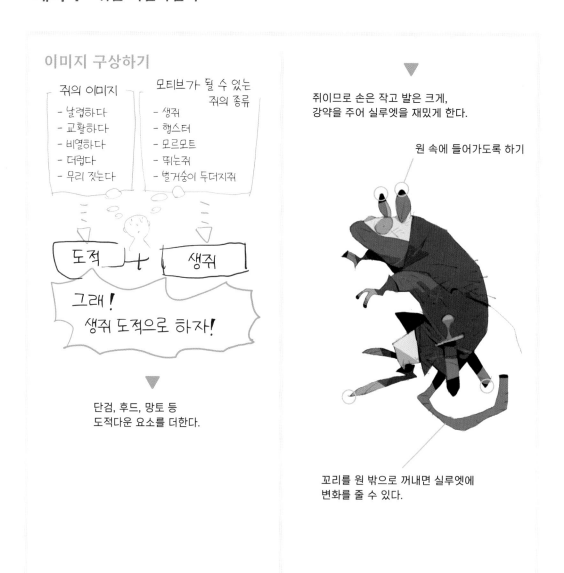

쥐이므로 손은 작고 발은 크게,
강약을 주어 실루엣을 재밌게 한다.

원 속에 들어가도록 하기

꼬리를 원 밖으로 꺼내면 실루엣에
변화를 줄 수 있다.

캐릭터를 디자인할 때 기본적인 접근 방식은 두 종류를 조합하는 것입니다.
흔히 [사람]x[생물], [용]+[생물] 같은 방식 말이죠.
또는 불 속성 몬스터를 그릴 때는 빨간색 동물을 베이스로, 심술궂은 캐릭터는
그런 느낌을 주는 동물로 디자인하면 설득력이 생깁니다.

## 테마 2 　사슴벌레와 호랑이를 조합한 몬스터를 구상한다

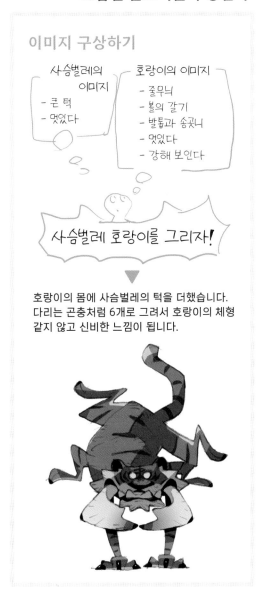

이미지 구상하기

사슴벌레의 이미지
- 큰 턱
- 멋있다

호랑이의 이미지
- 줄무늬
- 볼의 갈기
- 발톱과 송곳니
- 멋있다
- 강해 보인다

사슴벌레 호랑이를 그리자!

호랑이의 몸에 사슴벌레의 턱을 더했습니다.
다리는 곤충처럼 6개로 그려서 호랑이의 체형
같지 않고 신비한 느낌이 됩니다.

## 테마 3 　나방을 요정으로 바꾼다

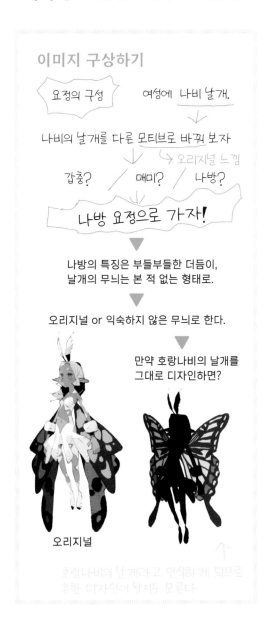

이미지 구상하기

요정의 구성　여성에 나비 날개.

나비의 날개를 다른 모티브로 바꿔 보자
오리지널 느낌

갑충?　매미?　나방?

나방 요정으로 가자!

나방의 특징은 부들부들한 더듬이,
날개의 무늬는 본 적 없는 형태로.

오리지널 or 익숙하지 않은 무늬로 한다.

만약 호랑나비의 날개를
그대로 디자인하면?

오리지널

호랑나비의 날개라고 인식하게 되므로
흔한 디자인이 될지도 모른다

# 실루엣만으로도
# 캐릭터를 알 수 있다

### Forest Dragon
## 숲 드래곤
(P.15)

일반적인 하급 용. 약한 용이므로
사용한 색의 수가 적고, 무늬나
문양도 넣지 않았습니다. 날개를
작게 그려서 큰 여백을 만들었습
니다. 큰 날개로 사각 틀을 가득
채우면 단조로워 보이게 됩니다.
목의 길이, 팔, 다리를 강조해 재
미있는 실루엣이 되었습니다.

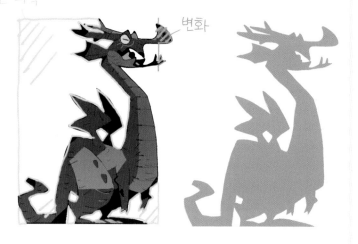

### Prisoner
## 죄수
(P.94)

상어 이빨 표본이 멋져 보여서 캐
릭터 디자인에 쓸 수 있을지 고민
했습니다. 그 이미지를 확장해 죄
수의 구속 도구로 표현했습니다.
심해에 있는 감옥의 죄수로 설정
했습니다.

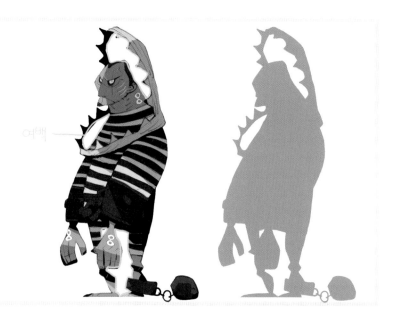

캐릭터를 디자인할 때 '실루엣만으로도 캐릭터를 알아볼 수 있는 것'을 특히 중요하게 생각합니다. 이 책의 Chapter 1 속 모든 캐릭터는 실루엣을 잡았습니다. 그 과정에서 특별히 주의했던 부분을 기록했습니다.

## Avocado Devil
### 아보카도 악마
(P.119)

아보카도가 모티브인 악마. 아보카도의 특징인 큰 씨를 눈처럼 그리고 우둘투둘한 외피를 과장했습니다. 몸의 실루엣이 심플하고 귀여워서 악마스러운 이미지를 더하는 포인트로 다리를 길고 가늘게 그렸습니다. 또한 위에 작은 날개를 배치해 큰 몸을 겨우 지탱하면서 비틀비틀 나는 이미지가 되었습니다.

심플한 타원형 몸, 작은 날개 그리고 가늘고 긴 다리, 꼬리로 강조

색을 구분해서 실루엣을 만든다

## Mush Turtle
### 버섯 거북
(P.122)

거북이 등껍질을 버섯으로 바꿔보면 재미있겠다고 생각했습니다. 거북이의 모티브는 갈라파고스땅거북으로, 중량감 있는 다리를 강조하려고 다리 연결 부위를 가늘게 그렸습니다. 길게 그린 발로 여백을 만들어 실루엣에 특징을 더했습니다. 색에도 포인트를 주기 위해 연못거북처럼 오렌지색 선을 더했습니다.

## Blowfish Fighter

# 복 투사
(P.50)

복을 의인화했습니다. 둥근 체형에 가늘고 긴 팔다리를 하고 있습니다. 지느러미 끝에 오렌지색을 더해 강조했습니다. 색을 구분해서 실루엣을 잡는 것을 고려하면, 배와 눈 주위는 베이지색이 됩니다.

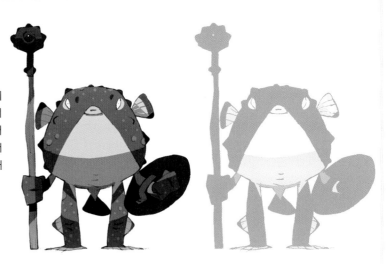

## Mosasaurus

# 모사사우루스
(P.21)

실존했던 공룡이므로 미리 실제 자료를 보고, 어느 정도 머릿속에 이미지를 구축한 뒤에 그립니다. 이 단계에서는 자료를 보지 않습니다. 모사사우루스를 대강 그리고, 군데군데 자유롭게 그립니다. 악어와 같은 등과 고래의 지느러미, 덩어리진 송곳니로 디자인했습니다. 제가 봐도 참 멋있네요.

변화

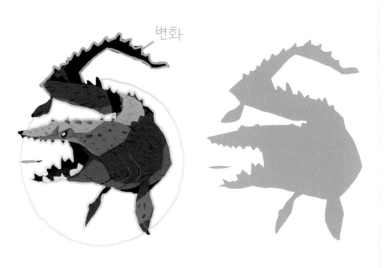

## King
### 국왕
(P.83)

선량한 왕. 상반신을 크게 그려
위엄이 느껴지게 하고, 반대로 하
반신을 빈약하게 그려 강약을 조
절했습니다. 색감 면에서는 금색
장식품으로 고귀함을, 파란색으
로 신뢰와 성실을 표현했습니다.

※ 망토를 입히니 실루엣이 단조롭
게 돼서 성배가 달린 지팡이를 더했
습니다.

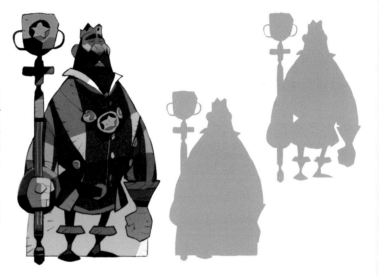

## Blue-Haired Warrior
### 푸른 머리 전사
(P.86)

메인 컬러를 푸른색으로 선택해
차가운 캐릭터로 표현했습니다.
머리카락, 가늘고 긴 팔다리, 옷
의 세로 줄무늬로 통일감을 줬습
니다. 반대로 검과 화살통을 기울
여 세로 중심의 실루엣을 흐뜨렸
습니다.

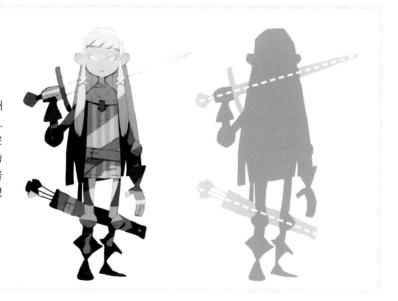

# 구상~채색, 색을 구분해서 만든다
# 실루엣과 캐릭터 그리는 법

## [용] × [사무라이]의 캐릭터 그리기

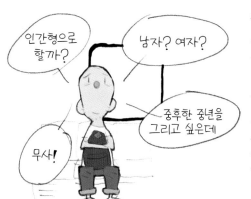

**무엇을 그릴지 머릿속에서 생각하고 상상한다**

인간형 → 성별은 남자? 여자? → 중년 남성!
용의 요소를 더한다 → 아시아계 용으로 하자!

**용의 갑주를 입은 사무라이!**

무사, 갑주, 용의 공통점을 생각해 보자
- 중년 남성의 수염과 용의 지느러미를 잘 표현하고 싶다
- 강렬한 빨간색을 베이스로
- 갑옷을 비늘 모양으로?
  → 갑옷이 잘 보이지 않으므로 포기

### ① 밑그림

용을 모티브로 한 투구. 흥미로운 실루엣이 되도록 목을 감싸는 부분을 크게 그렸습니다. 무기는 칼이 아닌 창을 선택해, '용처럼 긴 이미지'를 표현했습니다.

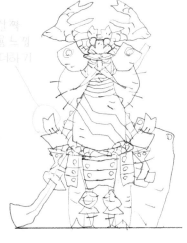

### ② 실루엣

전체적인 실루엣을 생각합니다. 형태가 흥미롭지만 찌부러지지 않도록 빈틈을 의식하며 그립니다.

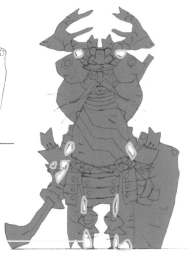

아이디어에서 시작해 밑그림을 그리는 것부터,
실루엣에서 채색까지 일련의 흐름을 소개합니다.
대담하게 넣은 그림자는 포인트가 되었습니다.

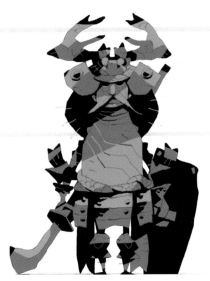

### ③ 음영 더하기

검은색 100%, 검은색 25%(혹은 15%)로 두 단계의
음영을 더합니다. 대담하고 과감하게 넣었습니다.

### ④ 채색

빨간색을 기본색으로 채색했습니다.
포인트색으로 청록색을 넣고, 투구의
끈처럼 좁은 면적에는 비비드 톤의 빨
간색을 넣어 보았습니다.

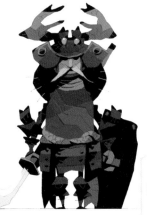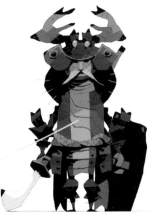

가슴 부분이 허전해서 세로줄을 넣었다

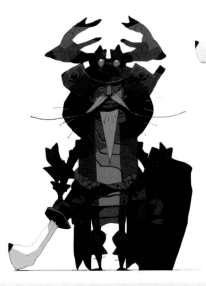

### ⑤ 색 조절

전체적인 통일감은 색조 레이어를
추가해서 처리합니다. 컬러 밸런스
로 조절했습니다.

# [독] × [공룡]의 몬스터 그리기

**무엇을 그릴지 머릿속에서 생각하고 상상한다**

독 속성의 몬스터.
독 속성의 용? 독 도마뱀?

**독 속성의 공룡으로 하자!**

독 디자인의 특징

● 보라색, 경고색 (개구리, 뱀, 나방 등의 독을 나타내는 문양 등)

공룡 디자인의 특징

● 소형 육식 공룡의 날카로운 발톱, 흉포한 느낌 등
독과 잘 어울리는 것을 구상한다.

#### ① 밑그림

머릿속으로 그렸던 것을 옮깁니다.
이것저것 고민하지 않고 그려서,
시간도 얼마 걸리지 않았습니다.

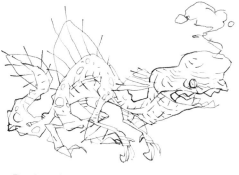

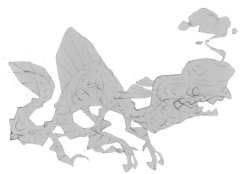

#### ② 실루엣

기본색을 칠하고 전체 실루엣을 구상합니다. 형태가 흥미
롭지만 찌부러지지 않도록 빈틈을 의식하며 그립니다.

※ 회색을 사용하면
파악하기 쉽다

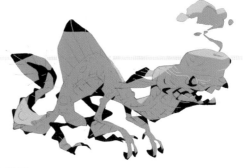

### ③ 음영 더하기

검은색 100%, 검은색 25%(혹은 15%)로 두 단계의 음영을 더합니다. 대담하고 과감하게 넣었습니다.

### ④ 채색

독을 나타내는 문양과 색으로 채색합니다. 여기서 도 자료를 보지 않고 머릿속에 있는 것을 그대로 옮 겼습니다.

### POINT

색을 구분한 실루엣 : 목에서 배까지 이어지는 빨간색 선으로 포인트를 주었다.

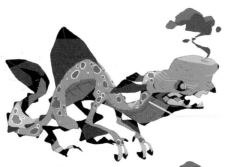

### ⑤ 윤곽의 강약 조절하기

윤곽의 음영이 겹치는 부분을 진하게 합니다.

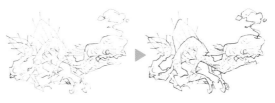

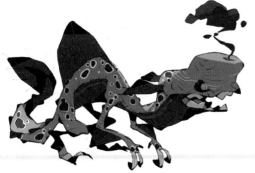

### ⑥ 색 조절

전체적인 통일감은 색조 레이어를 추가해서 처리합니다. 컬러 밸런스를 활용해 조절했습 니다. 채도와 톤 커브 등도 원하는 느낌으로 조절합니다.

# 마음에 들지 않는 디자인을
# 수정한다

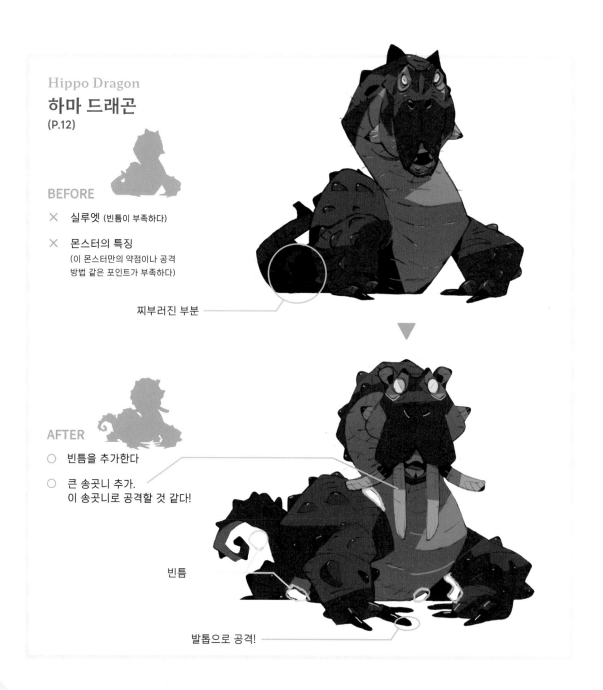

Hippo Dragon
## 하마 드래곤
(P.12)

**BEFORE**

✕ 실루엣 (빈틈이 부족하다)

✕ 몬스터의 특징
   (이 몬스터만의 약점이나 공격
   방법 같은 포인트가 부족하다)

찌부러진 부분 ──

▼

**AFTER**

○ 빈틈을 추가한다

○ 큰 송곳니 추가.
   이 송곳니로 공격할 것 같다!

빈틈

발톱으로 공격! ──

140

일단 그리기는 했지만, 마음에 들지 않는 디자인은 수정합니다.
보통은 실루엣이 만족스럽지 못한 것이 대부분입니다.
디자인을 수정한 예를 소개합니다.

## Heavy Dragonewt  헤비 용인족 (P.48)

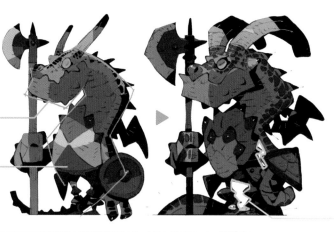

**BEFORE**

× 실루엣이
　모호하다

× 갑옷이
　단조롭다

**AFTER**

○ 머리를 키워서
　중량감을 더한다

○ 꼬리도 볼륨을
　더해 전체의 균형
　을 잡는다

○ 빈틈을 만들어
　실루엣의 완성도
　를 높인다

## Snail Knight  달팽이 기사 (P.86)

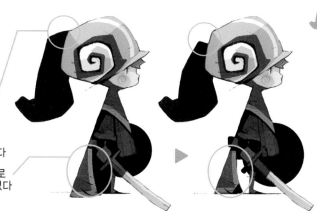

**BEFORE**

× 실루엣이
　별로다

× 헬멧과 장식의
　경계가 모호하다

× 망토의 그림자로
　형태를 알 수 없다

**AFTER**

○ 실루엣을
　조절한다

○ 헬멧과 장식의
　경계를 만든다

○ 다리, 검, 방패의
　실루엣을 알기 쉽
　도록 망토 안쪽을
　지운다

# 저자 노트

## 8할의 완성도로 그리기 →
## 보는 사람이 상상으로 보완한다

머리끝부터 발끝까지 전부 완벽하게 완성된 디자인보다는 보는 사람이 상상으로 보완할 여지가 있는 디자인을 하고 있습니다.
100% 정답인 그림이 아니라 여러분이 제 캐릭터를 보고 공격 방법과 성격 등을 자유롭게 상상해 주면 기쁩니다.

## 직접 손을 움직이는 것은 1~2시간 →
## 머릿속으로 항상 디자인을 구상한다

저의 주 업무는 캐릭터 디자인입니다. 하지만 실제로 손을 움직여 그리는 시간은 1~2시간입니다(캐릭터 하나를 완성하는 시간입니다. 일러스트는 다릅니다).
귀찮은 것을 극도로 싫어해서 단시간에 효율적으로 그림 그리는 기술을 탐구하고 있고, 그리기 전에 어떻게 디자인할지 머릿속으로 구상한 뒤에 그리기 시작합니다. 이미지가 어느 정도 떠오르면 다음은 그것을 그림으로 옮기기만 하면 되니까요.

## 자료를 보면서 디자인하지 않는다 →
## 인풋은 평소에 한다.
## 자료를 보면서 그리면 어디서 본 듯한
## 디자인이 되기 쉽다(재미가 없어진다)

동물, 어류, 조류, 곤충 등 생물뿐 아니라 아마도 대부분의 것은 관련 자료를 보지 않고도 그릴 수 있다고 생각합니다(정확도와는 별개로). 저는 자료를 보면서 그리면 그대로 따라가는 경향이 있어 재미없는 디자인이 되고 맙니다. 평소에 다양한 것을 보고 머리에 입력하면 좋습니다. 통근 혹은 산책 중에 만나는 주택의 문과 창문, 백화점 지하의 식품 코너 등 일상에서 참고할 수 있는 것은 다양합니다. 저는 여행을 하면 그 지역 슈퍼의 생선 코너를 반드시 찾아가 특이한 어패류를 보는 것을 하나의 즐거움으로 삼고 있습니다.

## 두근거리는 디자인을 목표로.
## 특히 어린아이들이
## 좋아해 주면 좋겠다

어렸을 때 『주간 소년 점프』에 『드래곤 퀘스트』의 새로운 몬스터 일러스트가 게재되었는데, 그것을 보는 것이 제 즐거움이었고 매번 설레는 마음으로 읽었습니다.
그런 경험이 있기 때문에 지금의 어린 학생들이 당시 저의 감정처럼 두근거리는 마음으로 기대하게 되는 몬스터를 그리고 싶습니다. 동년배 사람들에게는 오랫동안 사랑받았던 패미콤, 슈퍼패미콤 시대의 디자인을 떠올리게 되는 그런 캐릭터를 그리고 싶습니다.

## 몬스터 디자인의 포인트를 이해하면
## 어떻게든 된다

예를 들면 호랑이 몬스터를 그릴 때는 호랑이만의 특징인 주황색과 얼룩무늬, 볼의 털 등을 표현하면 충분합니다. 그리고 물고기든 새든 다른 종류의 특징을 조합하면 호랑이 몬스터가 완성됩니다.

### 점을 찍는 것부터 시작했으나
### 내가 즐거워하는 그림을 그리게 되다

게임 업계에서 제 첫 업무는 점을 찍는 것이었습니다.

디자인을 할 것이라고 생각하고 입사했지만, 좋아하는 그림을 그릴 기회를 좀처럼 얻을 수 없었습니다. 캐릭터를 그리고 싶어도 제게는 배경과 특수 효과, 사무 작업만 주어졌죠.

그 해결책으로 여유 시간에는 제가 그리고 싶은 그림을 그렸습니다. 상사와 선배의 눈치를 보지 않고 좋아하는 그림을 오롯이 그릴 수 있었습니다. 회사 업무로 지쳐도 시간은 반드시 낼 수 있습니다. 지금은 SNS에서도 쉽게 내 작품을 보여줄 수 있습니다. 꾸준히 그리다 보면 좋아하는 그림을 그릴 수 있는 의뢰가 들어올지도 모릅니다. 좋아하는 그림도 그리고 의뢰도 받을 수 있다면 일석이조 아닐까요?

### 못 그릴 때, 그리고 싶지 않을 때는
### 그리지 않는다.
### 그리고 싶어지기를 기다린다

고등학교를 졸업하고 디자인 전문학교에 입학했습니다. 그때 '그리고 싶지 않을 때는 그리지 않아도 돼요. 금방 그리고 싶어질 테니까요.'라는 선생님의 말을 듣고 과제를 하지 않고 게임만 했던 경험이 있습니다.

그림을 그릴 의욕이 생기지 않을 때는 무리해서 책상에 붙어 있기보다는 기분 전환으로 일단 그림에서 멀어지는 것을 추천합니다. 억지로 그리면 그림에도 드러납니다. 영화를 보거나 게임을 하면서 영감을 얻으면, 그림을 그리지 않는 시간도 유효하게 쓸 수 있습니다.

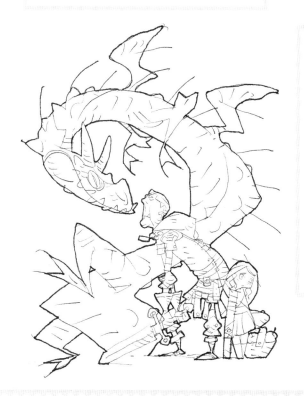

### 이세계의 크리처,
### 몬스터를 그리는 것은 즐겁다

이제는 자유롭게 디자인할 수 있다니, 더할 나위 없네요.

인간 캐릭터는 제한이 많지만, 마음대로 그려도 되는 소재는 정말 즐겁습니다. 저는 일반적으로 골격이나 데생을 신경 쓰지 않습니다. 지나치게 의식해서 손이 멈출 정도라면, 차라리 대충 많이 그리는 편이 좋다고 생각합니다. 특히 몬스터는 현실에 존재하지 않으니, 무엇이든 가능합니다. '실존하지 않지만 이런 게 있으면 재밌겠어'라는 생각을 항상 하면서 디자인하고 있습니다.

## 마쓰우라 사토시(松浦 聖)

캐릭터 디자이너. 몬스터 디자인이 특기. 작화로 참여한 게임은 <성검전설 Legend of Mana>(스퀘어 에닉스), <몬스터 가디언즈>(코나미), <매지컬 베케이션>(닌텐도), <전파인간의 RPG>(지니어스 소노리티), <브레이블리 디폴트>(스퀘어 에닉스), <몬스터 택트>(실리콘 스튜디오), <리틀 노아>(Cygames) 외 다수가 있다. 애니메이션 「데카당스(2020)」에서 '가돌'의 디자인을 담당했으며, 책 『왕자님의 약 도감』(지호)의 삽화를 담당했다.

### 드래곤·몬스터·언데드·수인·인외
# 이세계 크리처 도감

**초판 1쇄** 발행 2023년 6월 5일
**2쇄** 발행 2023년 10월 10일

**지은이** 마쓰우라 사토시
**옮긴이** 김재훈

**발행인** 백명하 **발행처** 잉크잼
**출판등록** 제 313-1991-16호
**주소** 서울시 마포구 월드컵북로1길 50 3층
**전화** 02-701-1353 **팩스** 02-701-1354

**편집** 강다영 **디자인** 서혜문
**기획 마케팅** 백인하 신상섭 임주현 **경영지원** 김은경

**ISBN** 978-89-7929-378-4 (13650)

KUSOSEKAI NO JUNINTACHI - MATSUURA SATOSHI
CHARACTER DESIGN
Monster & Human, Imaginary Creatures - by Satoshi Matsuura
Copyright©2021 Satoshi Matsuura
All rights reserved.
Original Japanese edition published by Gijutsu-Hyoron Co., Ltd., Tokyo
This Korean language edition published by arrangement with
Gijutsu-Hyoron Co., Ltd., Tokyo
in care of Tuttle-Mori Agency, Inc., Tokyo, through Shinwon
Agency Co., Seoul.
Korean translation copyright © 2023 by EJONG Publishing Co.

* 잉크잼은 도서출판 이종의 출판 브랜드입니다.
* 책값은 뒤표지에 표기되어 있습니다.
* 도서출판 이종은 작가님들의 참신한 원고를 기다리고 있습니다.
* 이 도서는 친환경 식물성 콩기름 잉크로 인쇄하였습니다.

재밌게 그리고 싶을 때, 잉크잼
**Web** www.ejong.co.kr
**Twitter** @inkjam_books
**Instagram** @inkjam_books

Satoshi Matsuura